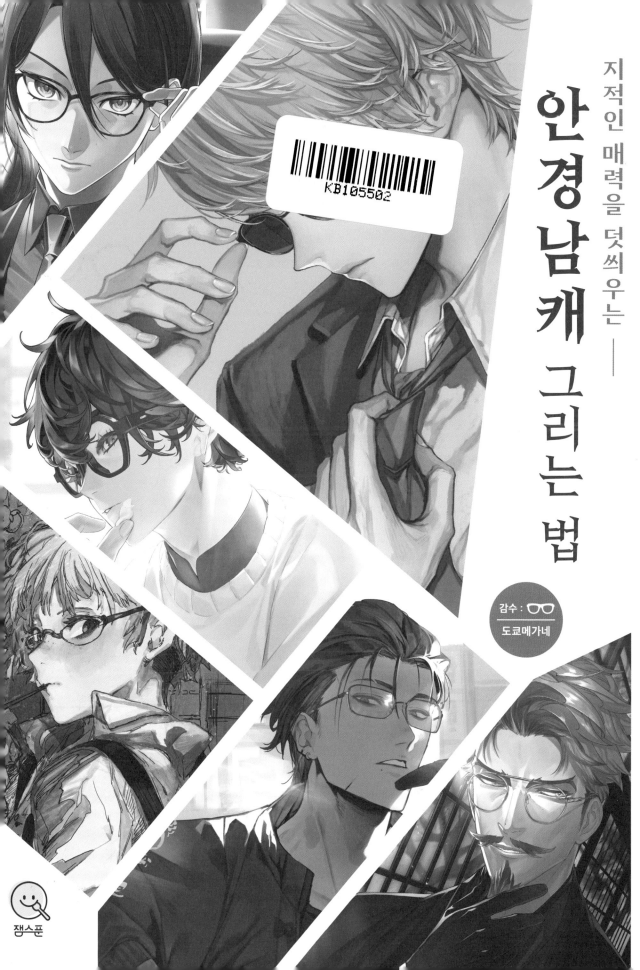

지적인 매력을 덧씌우는 ─

안경남캐 그리는 법

감수 :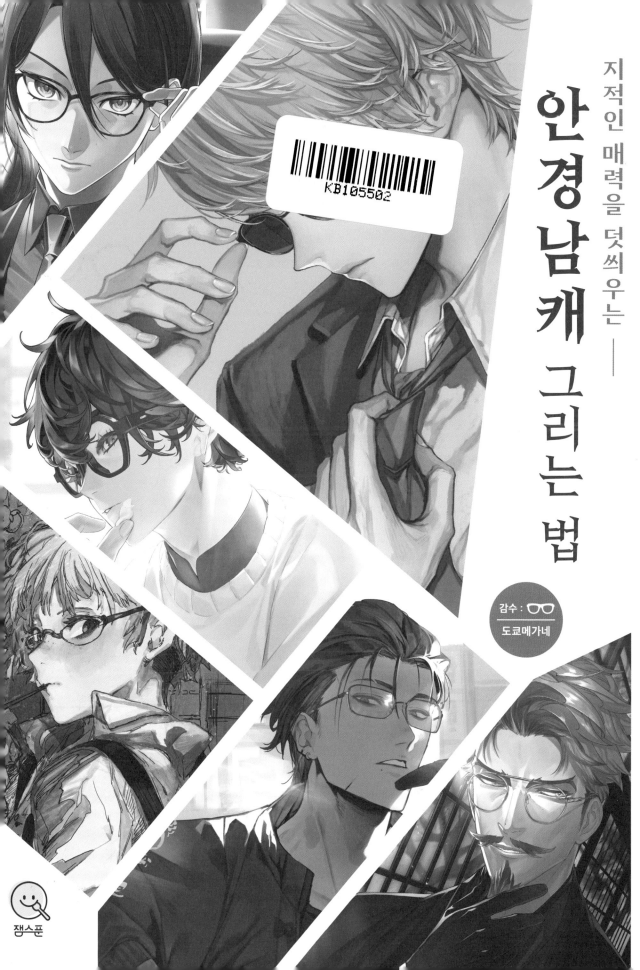
도쿄메가네

시작하며

안경은 단순한 시력 교정용 도구가 아닙니다. 외관의 인상을 강렬하게 변화시키는 패션 아이템입니다. 패션 아이템으로서의 안경은 애니메이션이나 만화, 게임에서도 인기 있는 '아이템'으로, 이른바 '안경 캐릭터'는 작품에서 빠질 수 없는 존재입니다.

이 책은 안경 쓴 캐릭터 중에서도 남자, 즉 안경남캐를 그리는 기술에 관한 기법서입니다. 매력적인 안경남캐를 그리는 데 필요한 기초 지식과 안경 그리는 노하우를 설명하고, 또 여섯 명의 실력파 일러스트레이터가 그린 멋진 안경남캐 일러스트의 제작 과정을 자세하게 분석합니다.

이 책은 주식회사 도쿄메가네로부터 일러스트 제작에 필요한 자료 제공 및 조언, 감수를 받아 편집 제작되었습니다.

목차

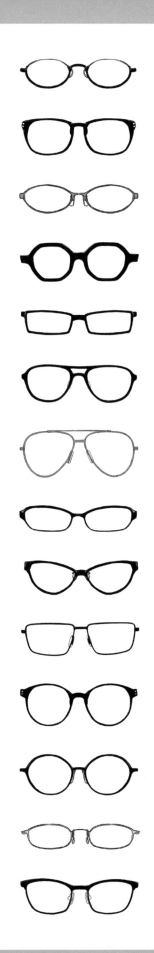

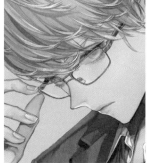
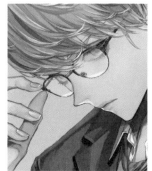
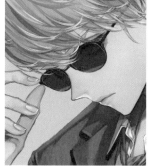
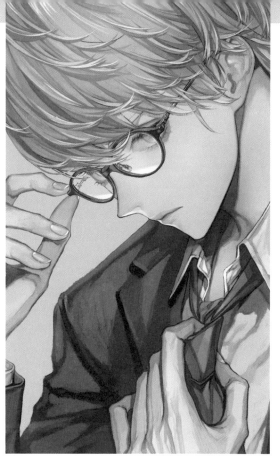

❋ Illustration by 진케이

제작 과정 → 24쪽 안경 교체 버전 → 51쪽

Illustration Gallery

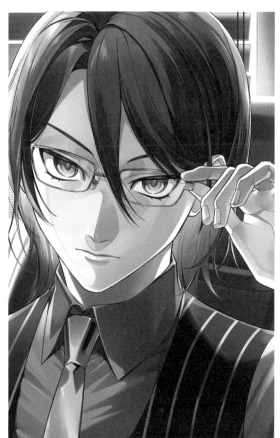

❋ Illustration by 마카

제작 과정 → 54쪽 안경 교체 버전 → 69쪽

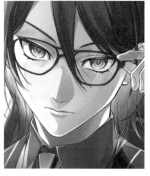
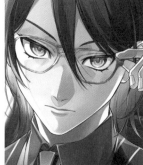
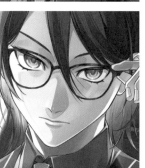
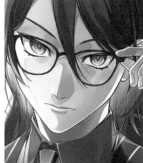

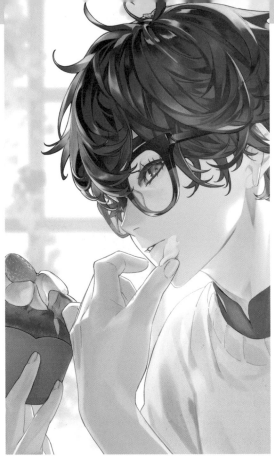

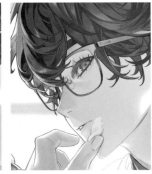

❀ Illustration by 후아스나

제작 과정 → 72쪽 안경 교체 버전 → 87쪽

❀ Illustration by 기노하나 히란코

제작 과정 → 90쪽 안경 교체 버전 → 105쪽

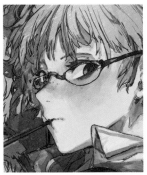
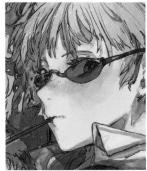
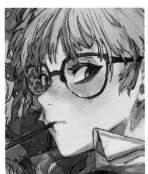
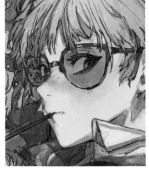
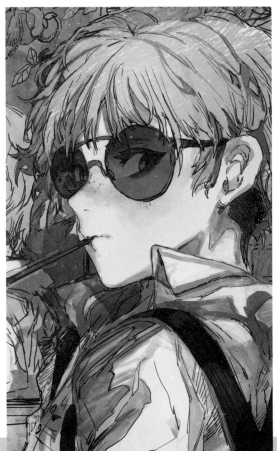

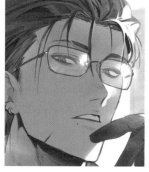
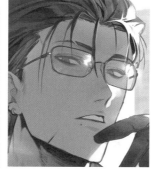
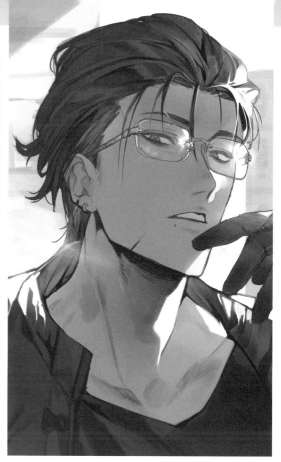

※ Illustration by 마유쓰바

제작 과정 → 108쪽 안경 교체 버전 → 123쪽

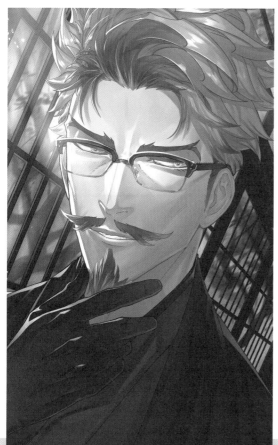

※ Illustration by 스즈키 루이

제작 과정 → 126쪽 안경 교체 버전 → 141쪽

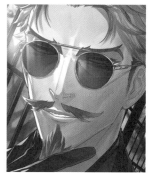

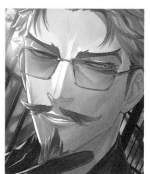

✳ 이 책의 사용법

이 책은 **기초편**과 **실전편**으로 구성되어 있습니다.
기초편에서는 안경에 관한 기초 지식과 안경 그리는 방법을 설명합니다.
이어서 실전편에서는 여섯 명의 일러스트레이터가 그린 안경남캐 일러스트 제작 과정을 자세하게
짚어줍니다. 그중에서도 '안경 묘사'의 방법을 상세히 다루었습니다.
각각의 안경남캐 일러스트에는 디자인이 다른 안경을 착용한 모습의 **안경 교체 버전**이 있습니다.
이것은 각 일러스트 제작 과정의 마지막 부분에 게재되어 있으며, 안경을 교체했을 때 '인물의
이미지 변화'에 대한 작가 본인의 해설을 덧붙였습니다.

제목
설명할 작업 공정과
내용을 나타냅니다.

색상 코드
색의 RGB 값은
16진수(HEX)입니다.

설명 부분에서 특히
중요한 문장은 따로
강조했습니다.

그림 번호
작업의 순서를 나타
냅니다. 작업 과정마다
레이어 구조를 게재
했으며, 해당하는
레이어에 동일한 그림
번호가 붙어 있습니다.

POINT
알아 두면 유용한
팁과 노하우를
소개합니다.

※ 일러두기
이 책에서 사용한 프로그램
버전과 현재 버전의 표기가
다를 수 있음을 양해 바랍니다.

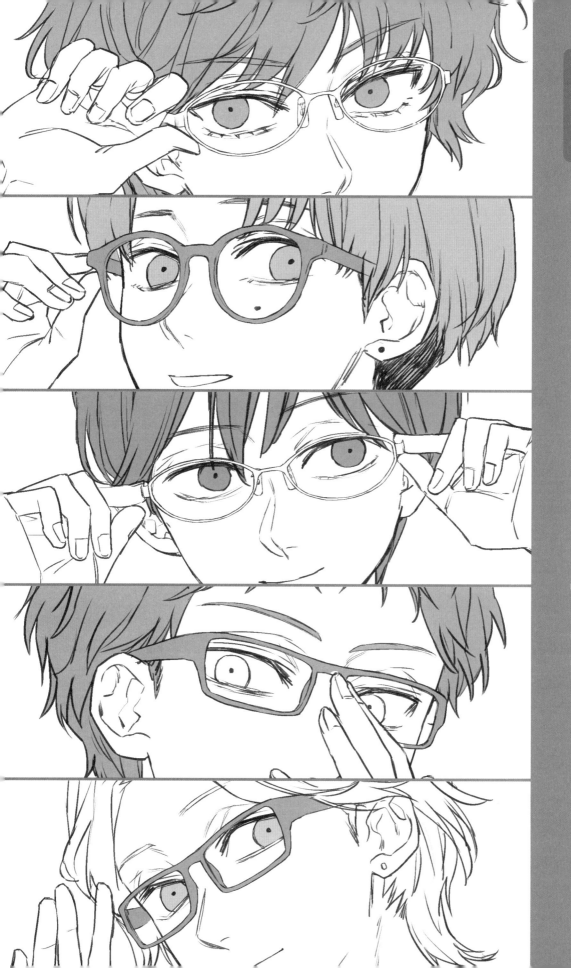

기초편

안경 그리는 방법과 기초 지식

✤ 안경의 기본 구조

안경은 일상생활에서 쉽게 볼 수 있는 아이템입니다. 하지만 차분히 관찰할 기회는 그리 많지 않습니다. 안경의 구조를 바르게 이해하는 것은 안경을 잘 그리기 위한 첫걸음입니다. 이번 장에서는 안경을 구성하는 부분의 명칭과 그 기능에 대해 설명합니다.

렌즈

안경의 주요 기능인 시력 교정을 담당하는 부품입니다. 도수에 따라 두께가 달라지며, 기본적으로는 무색투명합니다. 최근에는 색상이 들어간 렌즈도 쉽게 볼 수 있습니다.

림

렌즈를 고정하는 틀입니다. 디자인과 소재에 따라 다양하게 변화를 줄 수 있어 안경의 전체 이미지를 결정짓는 부분이기도 합니다.

브리지

좌우 렌즈를 이어주는 부분입니다. 림과 마찬가지로 인상에 큰 영향을 주는 부분입니다.

코 패드와 코 패드 다리

코 패드는 오른쪽 그림의 파란색 부분입니다. 코에 닿아 안경이 움직이지 않도록 고정해 주는 역할을 합니다. 노란색 부분은 코 패드 다리입니다. 코 패드와 림을 잇는 부분입니다.

리벳

안경의 양 끝인 엔드피스 부분의 금속 부품입니다. 림과 템플을 이어주는 역할을 합니다(→14쪽).

힌지

템플과 리벳을 잇는 부품입니다. 힌지를 사용해서 템플을 접었다 펼 수 있습니다.

템플

안경다리라고도 합니다. 리벳에서 귀를 향해 뻗어 있는 부분입니다. 일반적으로 끝이 구부러져 있어 귀에 걸어서 안경을 고정합니다.

팁

템플의 끝 쪽, 귀에 닿는 부분을 덮은 부품입니다.

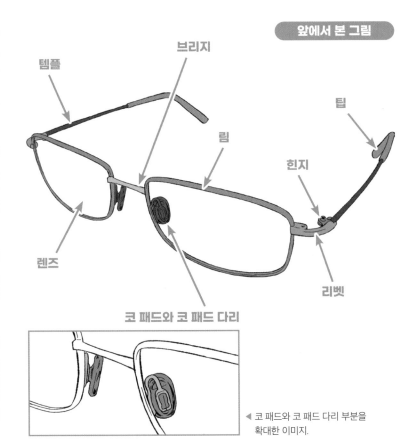

앞에서 본 그림

템플 · 브리지 · 팁 · 림 · 힌지 · 렌즈 · 리벳

코 패드와 코 패드 다리

◀ 코 패드와 코 패드 다리 부분을 확대한 이미지.

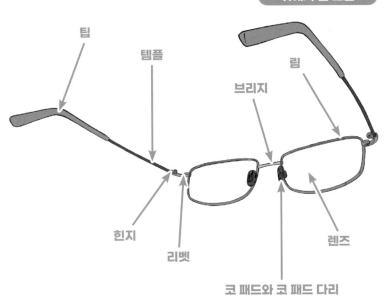

뒤에서 본 그림

팁 · 템플 · 림 · 브리지 · 힌지 · 리벳 · 렌즈 · 코 패드와 코 패드 다리

�ख़ 안경의 재질

◆— 금속 안경테 —◆

튼튼하고 얇은 안경테가 주류입니다. 금속 소재의 광택은 시대와 유행에 잘 휩쓸리지 않고 기품이 흐릅니다. 장식을 너무 많이 달면 본체의 중량이 늘어나 쓰기가 불편해집니다. 디자인은 플라스틱 안경테와 비교하면 다양하지 않은 편입니다.

금

금은 부드러워서 그대로 안경테를 만드는 일은 거의 없습니다. 은이나 동, 니켈을 혼합해서 금 합금으로 제작하거나 다른 금속 테 위에 얇게 도금합니다.

티타늄

가볍고 내식성이 뛰어나면서도 저렴합니다. 금속 테 중에서 가장 많이 사용되는 재료입니다.

합금

두 종류 이상의 금속을 융합시킨 물질을 합금이라고 부릅니다. 안경테로 사용되는 대표적인 합금에는 놋쇠(구리와 아연의 합금) 등이 있습니다.

티타늄

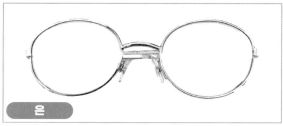

은

은

은은 부드럽고 금방 까맣게 변색되기 때문에 안경테 소재로는 적합하지 않습니다. 은색 안경테 대부분은 은 이외의 금속제를 사용하고 있습니다.

◆— 플라스틱 안경테 —◆

플라스틱은 가볍지만 내구성을 위해서는 어느 정도 두께가 필요합니다. 그래서 두꺼운 안경테가 많습니다. 가공이나 착색이 쉬워 다양한 디자인이 가능합니다. 일본에서는 '셀 프레임'이라고 하는데, 예전에 셀룰로이드 소재의 안경테가 주류였을 때부터 사용해 온 명칭입니다. 지금은 아세테이트 소재를 주로 사용합니다.

셀룰로이드

탄력성이 있고 가공성이 뛰어난 합성수지입니다. 예전에 많이 사용하던 소재이지만 쉽게 타는 등의 단점이 있어 요즘은 아세테이트가 주로 사용됩니다. 하지만 독특한 광택 때문에 지금도 꾸준히 인기가 있습니다.

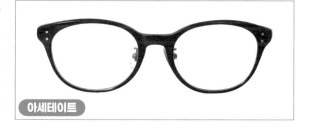

아세테이트

아세테이트

셀룰로이드 대체재로 인기가 있는 소재입니다. 탄력성은 셀룰로이드보다 떨어지지만, 잘 타지 않고 자외선의 영향도 적게 받는 것이 특징입니다.

◆— 그 외 안경테 —◆

대모갑

대모라고 불리는 바다거북의 등딱지를 가공한 것입니다. 촉감이 좋고 체온에 맞게 온도가 변하기 때문에 착용감이 좋습니다. 지금은 워싱턴 조약으로 인해 대모의 거래가 금지되었습니다. 그래서 진짜 대모갑 안경테를 찾기란 하늘의 별 따기입니다.

대모갑

✼ 안경의 종류

안경은 림의 모양에 따라 다양한 타입으로 분류할 수 있습니다.
여기에서는 대표적인 디자인만 골라 정리했습니다.

오벌

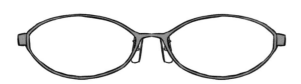

타원형의 작은 안경입니다. 누구에게나 비교적 잘 어울리는
대표적인 디자인입니다. 차분한 인상을 만들어 줍니다.

라운드

동그란 안경 중에서도 가장 원형에 가까운 스타일입니다. 꽤
개성 있는 모양이지만 지적이면서도 부드러운 인상을 만들어
줍니다.

보스턴

둥근 느낌의 역삼각형 렌즈가 특징입니다. 클래식 안경의 정
석적인 디자인으로 고급스러운 느낌을 줍니다.

세미 오토

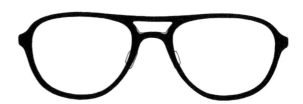

사각형에 가까운 큰 안경입니다. 와일드한 분위기를 연출합
니다.

티어드롭

물방울같이 늘어뜨려진 렌즈 모양이 특징입니다. 선글라스에
사용하는 경우가 많습니다.

웰링턴

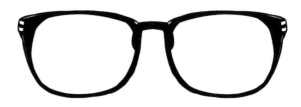

역사다리 꼴로 약간 둥근 느낌의 렌즈가 특징입니다. 렌즈가
비교적 큰 편이지만 어디에나 잘 어울립니다.

스퀘어

가로로 긴 사각형 모양입니다. 렌즈가 각진 역사다리 꼴이면
'파리' 타입이라고 불립니다(→52쪽, 143쪽).

렉싱턴

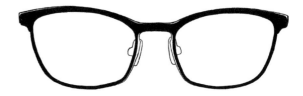

윗변이 긴 네모난 안경입니다. 림 상부가 두꺼운 디자인이 많
습니다. 쿨하고 어른스러운 느낌을 줍니다.

폭스

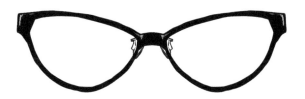

여우처럼 눈꼬리가 올라간 안경입니다. 샤프하고 날카로운 인상을 줍니다.

옥타곤

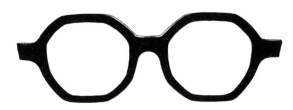

팔각형 렌즈가 특징인 안경입니다. 개성 있고 빈티지한 분위기를 연출할 수 있으며 어떤 얼굴형에도 잘 어울립니다.

브로우 라인

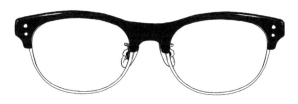

눈썹처럼 보이는 굵은 상부가 특징입니다. 성실하고 위엄 있는 분위기를 연출할 수 있습니다.

하프 림

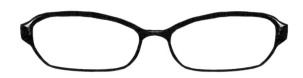

림의 아래 절반이 없고, 렌즈에 홈을 내어 나일론 실로 연결하고 있습니다. 깔끔한 인상을 줍니다.

림 리스

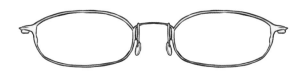

템플과 브리지만으로 렌즈를 고정하는 안경입니다. 눈에 띄지 않고 소박한 인상을 줍니다.

언더 림

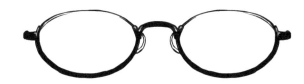

림의 윗부분이 없는 안경입니다. 눈썹과 눈이 잘 보이기 때문에 눈동자를 강조하고 싶을 때 추천합니다.

POINT 코 패드의 종류

코 패드는 S자형 나사 끝에 달린 클링스 타입(8쪽 참조) 이외에도 림과 일체화된 타입이 있습니다 ❶. 이 타입은 플라스틱 안경테에 많이 사용됩니다. 코 패드 자체가 없고 브리지가 직접 코에 닿는 안경도 존재합니다 ❷.

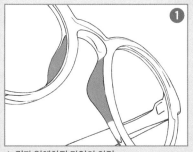

▲ 림과 일체화된 타입의 안경

▲ 브리지로 고정하는 타입의 안경

✳ 안경 그리는 방법

이 장에서는 가이드 선에 의지하여 안경을 그리는 방법을 설명합니다. 디지털 툴을 사용하지 않고도 그릴 수 있는 방법입니다. 디지털 툴로 그릴 때는 **[변형 툴]**을 사용하는데, 이 방법은 135쪽에서 자세하게 설명합니다.
3D 제작 툴을 다룰 수 있는 경우에는 트레이스용 3D 모델을 제작하여 사용하는 것도 방법 중 하나입니다.
3D 모델을 스스로 제작할 수 없어도 최근에는 무료로 사용할 수 있는 3D 모델 자료가 많습니다.

가이드 선을 긋는다

먼저 인물의 얼굴을 그립니다. 눈앞에 평평한 판이 있는 것처럼 얼굴 위에 가이드 선을 그립니다. 이 구도에서는 안쪽(화면의 왼쪽)으로 원근감이 생깁니다.

대략적인 형태를 스케치한다

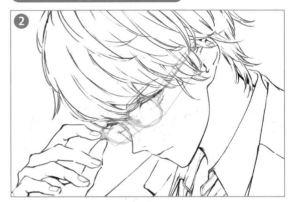

가이드 선을 따라 안경의 대략적인 형태를 스케치합니다. 색선으로 형태를 따면 얼굴선과 구별되므로 정확하게 모양을 잡을 수 있습니다.

세밀하게 묘사한다

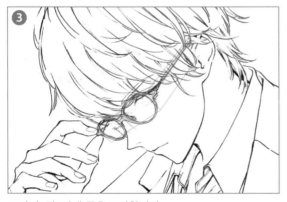

브리지, 림, 리벳 등을 묘사합니다.

선을 정리한다

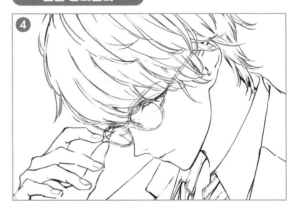

선을 깔끔하게 정리하고 가이드 선을 지우면 완성입니다.

POINT ▶ 앞부분이 완만하게 굽은 안경을 그리는 방법

앞부분(렌즈, 림, 브리지)이 완만하게 굽어 있는 안경도 존재합니다. 이 경우에는 가이드 선도 완만한 곡선으로 그립니다. 평평하게 곧은 판이 아닌, 얼굴형에 맞춘 완만한 판을 가이드 삼아 그립니다.

▲ 가이드

▲ 완성

� 안경 그릴 때 주의할 점

안경을 그릴 때 자주 하는 실수와 알아 두면 좋은 팁을 설명합니다. 각 부분을 염두에 두면 더욱 사실적으로 안경을 그릴 수 있습니다.

좌우 렌즈의 형태를 맞추자

모노클(외알 안경) 등 일부 예외도 있지만 안경은 좌우가 대칭인 디자인이 대부분입니다. 조금이라도 좌우 형태가 다르면 눈에 띕니다. 형태가 일그러지지 않도록 가이드 선이나 트레이스 모델을 이용해서 좌우 대칭을 맞춰 묘사합니다.

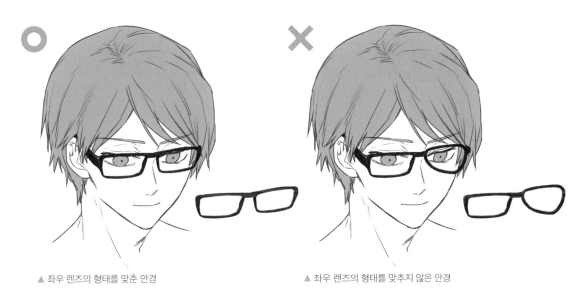

▲ 좌우 렌즈의 형태를 맞춘 안경　　　　　　▲ 좌우 렌즈의 형태를 맞추지 않은 안경

렌즈와 안경테는 두께가 있다

렌즈와 안경테는 얼핏 보기에는 평면적이지만, **두께가 있다는 점**을 잊어서는 안 됩니다. 두께 묘사의 유무에 따라 일러스트의 완성도에 큰 차이가 납니다.

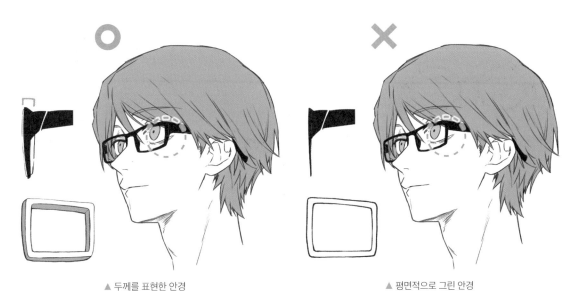

▲ 두께를 표현한 안경　　　　　　　　　　▲ 평면적으로 그린 안경

눈이 렌즈 바깥쪽에 있을 수도 있다

인물의 눈이 늘 렌즈 안쪽에 들어가 있지는 않습니다. 렌즈가 작은 안경이나 인물의 각도에 따라 어떤 구도에서는 눈이 바깥쪽으로 나옵니다. 인물의 눈동자를 나타내고 싶은 경우에는 얼굴 각도에 주의합니다.

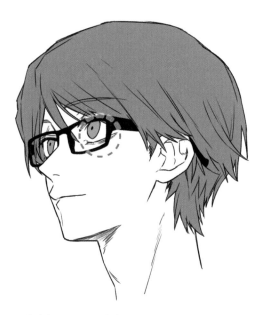

▲ 내려다보는 구도. 눈이 안경테 바깥쪽 위로 나와 있다.

▲ 올려다보는 구도. 눈이 안경테 바깥쪽 옆으로 나와 있다.

리벳도 잊지 않고 그려 준다

리벳은 안경 구조를 떠올릴 때 잊어버리기 쉬운 부분입니다. 그러나 리벳을 그리지 않으면 사실감이 떨어집니다.

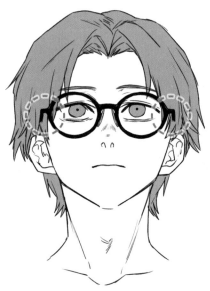

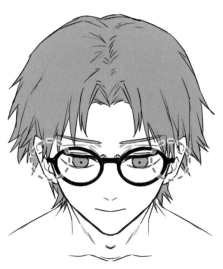

▲ 리벳을 그리지 않은 안경

▲ 올려다보는 구도의 리벳

▲ 내려다보는 구도의 리벳

렌즈의 왜곡 효과와 안경과 눈 사이의 거리

렌즈를 통과하면 사물은 왜곡되어 보입니다. 안경 렌즈도 마찬가지입니다. 렌즈의 종류나 도수에 따라 왜곡되는 정도가 다릅니다. 어떤 렌즈의 안경인지 미리 설정하면 사실감 있는 묘사를 할 수 있습니다.
또, 안경 렌즈와 눈은 밀착되어 있지 않습니다. 정면 구도에서 안경을 그릴 때에 잊어버리기 십상인 부분입니다. 눈과 렌즈 사이에 적절한 거리를 두고 안경을 배치해야 함을 기억합시다.

▲ 근시용 렌즈의 왜곡 정도(위)와
 원시용 렌즈의 왜곡 정도(아래)

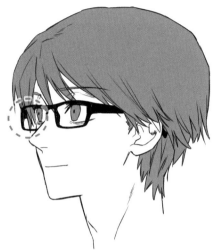

▲ 렌즈와 눈 사이에 거리를 둔 상태

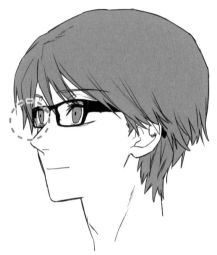

▲ 렌즈와 눈 사이에 거리를 두지 않은 상태

옆얼굴을 그릴 때의 템플 처리

안경을 쓴 인물의 옆얼굴을 그릴 때는 템플과 눈이 겹치기도 합니다. 이 경우, 겹치는 부분의 템플을 그리지 않는 표현 방법이 있습니다(왼쪽). 인물의 눈을 확실하게 보여 주기 위함입니다. 그러나 요즘은 템플을 빼놓지 않고 그리는 추세입니다(오른쪽). 사실적인 묘사에서 템플이 생략되면 표현이 어색하기 때문입니다. 그리고자 하는 일러스트의 스타일에 맞춰서 처리합시다.

▲ 템플을 생략한 옆얼굴

▲ 템플을 그린 옆얼굴

✤ 안경과 인물의 포즈

안경은 탈착하거나 위치를 조정할 때 손이 자주 닿는 아이템입니다. 그러한 동작을 인물의 포즈에 적용하면 안경으로 성격을 표현할 수 있습니다. 이번 장에서는 안경을 이용한 인물의 대표적인 포즈를 소개합니다.

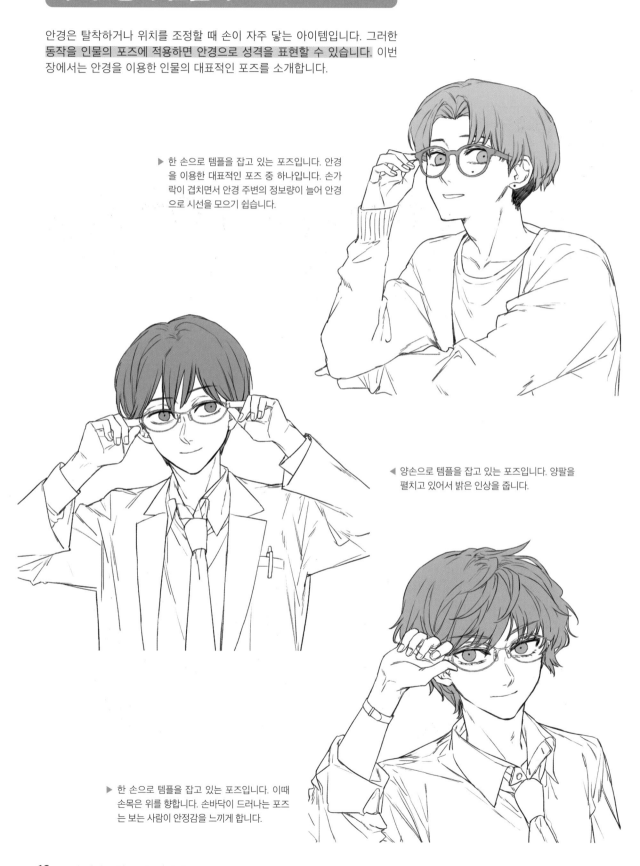

▶ 한 손으로 템플을 잡고 있는 포즈입니다. 안경을 이용한 대표적인 포즈 중 하나입니다. 손가락이 겹치면서 안경 주변의 정보량이 늘어 안경으로 시선을 모으기 쉽습니다.

◀ 양손으로 템플을 잡고 있는 포즈입니다. 양팔을 펼치고 있어서 밝은 인상을 줍니다.

▶ 한 손으로 템플을 잡고 있는 포즈입니다. 이때 손목은 위를 향합니다. 손바닥이 드러나는 포즈는 보는 사람이 안정감을 느끼게 합니다.

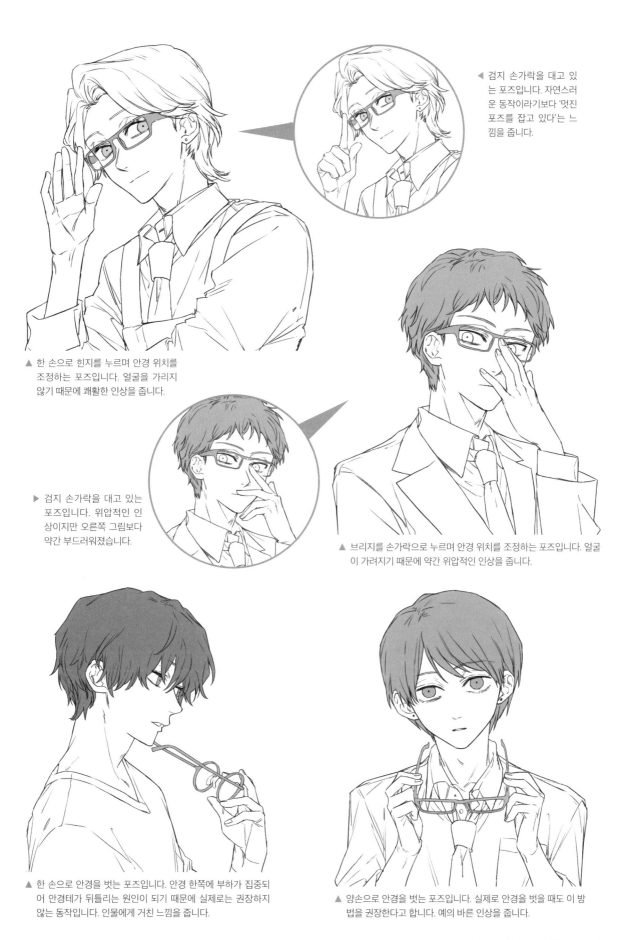

◀ 검지 손가락을 대고 있는 포즈입니다. 자연스러운 동작이라기보다 '멋진 포즈를 잡고 있다'는 느낌을 줍니다.

▲ 한 손으로 힌지를 누르며 안경 위치를 조정하는 포즈입니다. 얼굴을 가리지 않기 때문에 쾌활한 인상을 줍니다.

▶ 검지 손가락을 대고 있는 포즈입니다. 위압적인 인상이지만 오른쪽 그림보다 약간 부드러워졌습니다.

▲ 브리지를 손가락으로 누르며 안경 위치를 조정하는 포즈입니다. 얼굴이 가려지기 때문에 약간 위압적인 인상을 줍니다.

▲ 한 손으로 안경을 벗는 포즈입니다. 안경 한쪽에 부하가 집중되어 안경테가 뒤틀리는 원인이 되기 때문에 실제로는 권장하지 않는 동작입니다. 인물에게 거친 느낌을 줍니다.

▲ 양손으로 안경을 벗는 포즈입니다. 실제로 안경을 벗을 때도 이 방법을 권장한다고 합니다. 예의 바른 인상을 줍니다.

얼굴형과 안경에 따른 인상 변화

얼굴 윤곽의 종류

사람의 얼굴은 크게 5가지 형태로 나눌 수 있습니다. 일반적으로는 달걀형 얼굴이 균형 잡힌 아름다운 얼굴로 여겨집니다. 달걀형 얼굴을 기준으로 가로세로 너비에 따라 사각형 얼굴, 세로로 긴 얼굴, 동그란 얼굴, 삼각형 얼굴로 분류할 수 있습니다.

안경은 안경테나 렌즈의 모양에 따라 얼굴의 가로세로 비율이 달라 보이게 하는 착시 효과가 있습니다. 적절한 형태의 안경을 씀으로써 얼굴형을 이상적인 달걀형에 가까워 보이게 할 수 있습니다. 안경 종류는 10쪽을 참고하십시오.

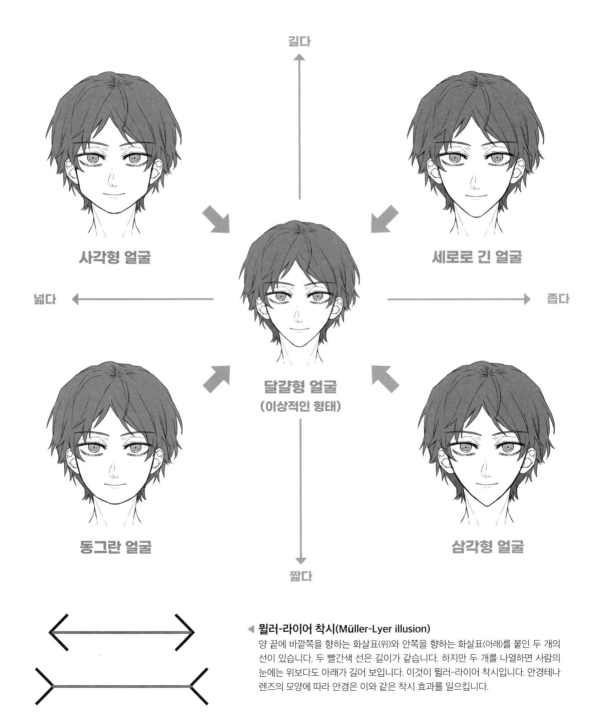

길다

사각형 얼굴

세로로 긴 얼굴

넓다

좁다

달걀형 얼굴
(이상적인 형태)

동그란 얼굴

삼각형 얼굴

짧다

◀ **뮐러-라이어 착시(Müller-Lyer illusion)**
양 끝에 바깥쪽을 향하는 화살표(위)와 안쪽을 향하는 화살표(아래)를 붙인 두 개의 선이 있습니다. 두 빨간색 선은 길이가 같습니다. 하지만 두 개를 나열하면 사람의 눈에는 위보다도 아래가 길어 보입니다. 이것이 뮐러-라이어 착시입니다. 안경테나 렌즈의 모양에 따라 안경은 이와 같은 착시 효과를 일으킵니다.

✳ 사각형 얼굴에 어울리는 안경

사각형 얼굴은 얼굴의 윤곽이 가로세로로 넓은 형태입니다. 그러므로 작은 형태의 안경을 선택하면 이상적인 달걀형 얼굴에 가까워 보입니다.

▼ 안경을 끼지 않은 사각형 얼굴

어울리는 안경 오벌 타입

곡선과 원형으로 이루어진 오벌 타입 안경은 각진 느낌의 얼굴형을 보완합니다. 부드럽고 친절한 인상을 줍니다.

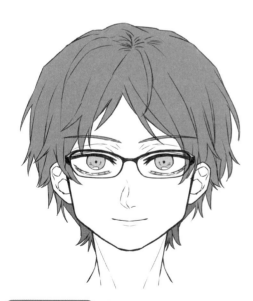

어울리는 안경 하프 림 타입

하프 림 타입은 하부에 안경테가 없는 타입입니다. 안경이 얼굴과 잘 어우러져 단점을 보완해 줍니다.

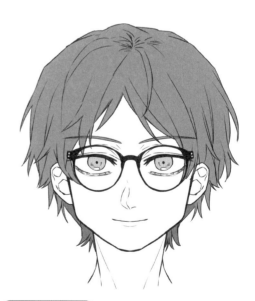

어울리는 안경 보스턴 타입

상냥한 인상을 더해 주는 보스턴 타입. 세로로 길고 두꺼운 프레임을 선택하면 깔끔한 인상이 됩니다.

✳ 세로로 긴 얼굴에 어울리는 안경

세로로 긴 얼굴형은 위아래의 길이가 줄어 보이는 안경을 선택하면 균형이 잘 맞습니다.

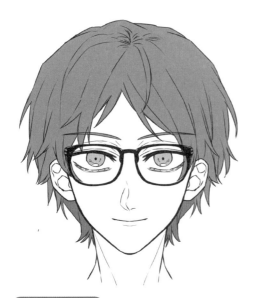

▼ 안경을 끼지 않은 세로로 긴 얼굴

어울리는 안경 **웰링턴 타입**

렌즈의 세로 폭이 넓은 웰링턴 타입은 안경테의 하단이 얼굴의 중간에 위치합니다. 이 타입을 착용하면 안경테와 얼굴형의 균형을 잡기 쉬워집니다.

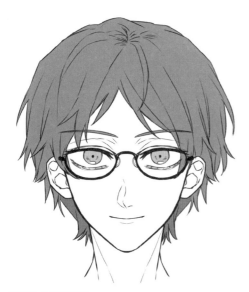

어울리는 안경 **언더 림 타입**

렌즈의 아래 절반만 테로 덮은 안경. 안경의 존재감이 강해 얼굴의 면적이 위아래로 나뉘어 보입니다. 긴 얼굴의 단점을 커버합니다.

어울리는 안경 **보스턴 타입**

웰링턴 타입과 마찬가지로 렌즈의 세로 폭이 넓어 세로로 긴 얼굴과 잘 어울립니다. 둥근 렌즈는 인상을 부드럽게 해줍니다. 얼굴형이 샤프할수록 잘 어울립니다.

❀ 동그란 얼굴에 어울리는 안경

통통한 동그란 얼굴은 온화한 인상을 줍니다. 반대로 얼굴형을 샤프하게 바꾸어 주는 안경을 선택하면 효과적입니다.

▼ 안경을 끼지 않은 동그란 얼굴

어울리는 안경 **스퀘어 타입**

스퀘어 타입의 안경은 얼굴이 샤프해 보이도록 정리해 주는 효과가 있습니다. 얼굴형과 반대인 사각형 실루엣이 얼굴 전체에 리듬감을 줘 매력적으로 연출됩니다.

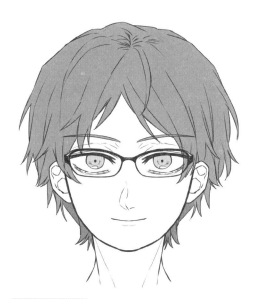

어울리는 안경 **하프 림 타입**

하프 림 타입은 안경의 상반부를 강조합니다. 얼굴 전체를 봤을 때 윗부분의 인상이 강해져서 얼굴이 세로로 길어 보입니다.

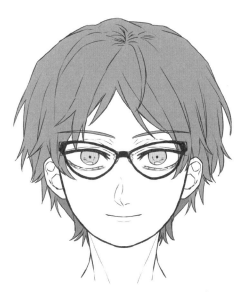

어울리는 안경 **폭스 타입**

넓고 통통한 얼굴에 추천하는 안경테입니다. 폭스 타입은 가로세로 비율이 낮은 것이 특징이라 동그란 얼굴에 잘 어울립니다.

✻ 삼각형 얼굴에 어울리는 안경

삼각형 얼굴은 샤프하고 뾰족한 턱이 특징입니다. 둥근 느낌의 안경을 선택하면
얼굴의 날카로운 인상이 부드러워집니다.

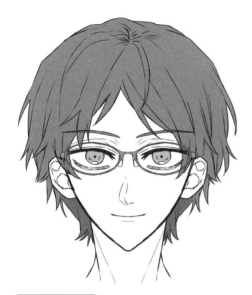

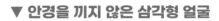

▼ 안경을 끼지 않은 삼각형 얼굴

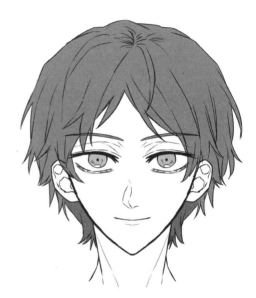

어울리는 안경 **오벌 타입**

오벌 타입은 타원형에 가로 폭이 넓습니다. 각지지 않은
동그란 안경이므로 샤프한 얼굴형에 잘 어울립니다.

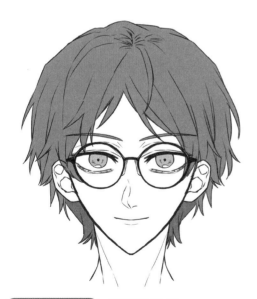

어울리는 안경 **라운드 타입**

오벌 타입과 마찬가지로 라운드 타입의 안경테는 동그란
형태입니다. 삼각형 얼굴의 날렵한 얼굴형을 보완합니다.

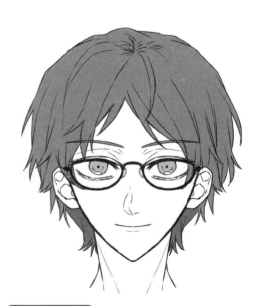

어울리는 안경 **언더 림 타입**

렌즈의 하반부에만 테가 있는 안경입니다. 안경 아래의
곡선이 강조되면서 날카로운 인상을 완화해 줍니다.

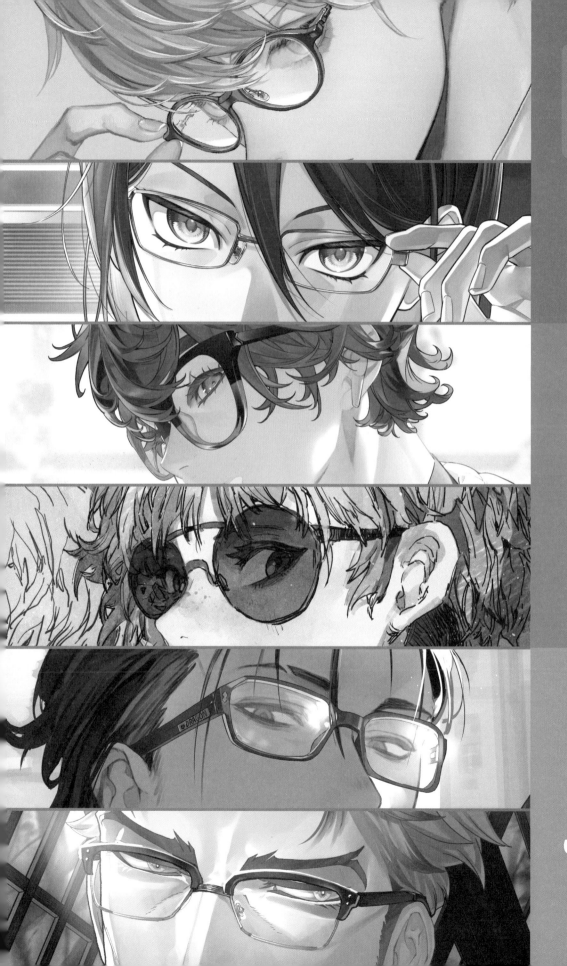

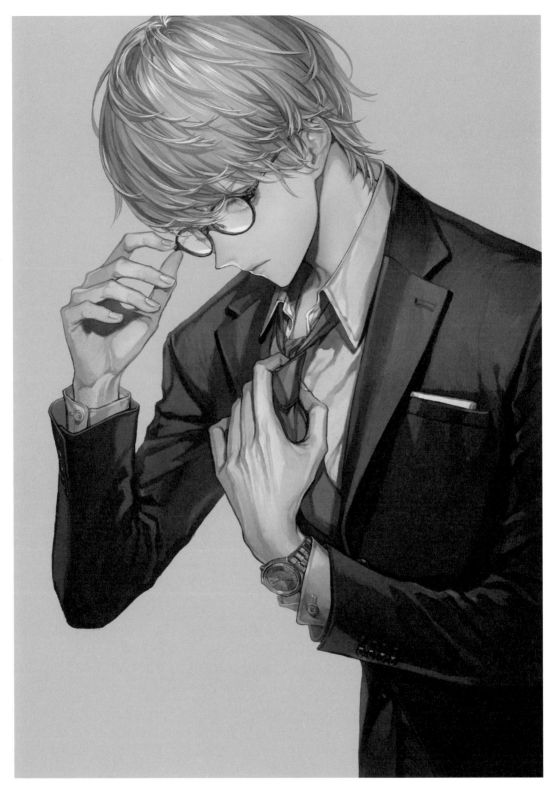

Illustration by **진케이**

사용 프로그램	CLIP STUDIO
Twitter	@jinkei_bunny
pixiv	40130971
HP	—

코멘트 섹시한 백발의 인물을 좋아합니다. 안경을 쓴 남자 중에서는 지적이면서도 쿨하고 까칠해 보이는 표정이 잘 어울리는 미청년을 그리는 것을 좋아합니다. 시력이 나쁘다는 것을 표현하기 위해 근시용 렌즈에 의한 왜곡 묘사를 특히 신경 썼습니다.

일러스트레이터. 게임 일러스트 분야에서 활동 중. Twitter나 Pixiv 등 SNS에서도 활발하게 일러스트를 발표하고 있다. 주요 실적으로는 <삼국지 명장전> 하프 애니버서리 기념 일러스트(Play Best) 등이 있다.

ᴏᴏ 안경 해설

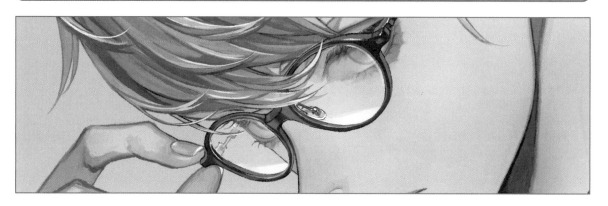

타입: 라운드

안경테 종류: 풀 림

안경테 재질: 셀

도쿄 메가네 코멘트

작고 갸름한 얼굴의 인물은 세로로 약간 긴 라운드 타입의 안경이 어울립니다. 테의 둥근 느낌이 턱선의 날카로움을 완화해 줍니다. 다크브라운 색상으로 모노톤 코디를 연출합니다.

캐릭터 디자인 1 - 화면 속 안경 연출법

이 일러스트의 안경 색상은 갈색 계열로 수수한 인상을 줍니다. 안경이 묻히지 않도록 캐릭터의 헤어와 의상은 같은 계열의 모던한 색상으로 통일감을 줬습니다. 거의 모노톤에 가까운 배색이라고 할 수 있습니다. 색감은 캐릭터의 피부와 눈동자, 그리고 안경에 집중되어 있습니다.

의상은 수수한 양복입니다. 안경테에 손을 대는 등의 동작을 예

상하고(아래 스케치 단계에서는 아직 구도를 정하지 않았습니다) 왼손에 손목시계를 채웠습니다. 화면에 나오는 손을 매력적으로 나타내기 위함입니다. 구도를 사전에 고려하여 역산해서 설계하는 것이 중요합니다.

이번 캐릭터는 디자인과 형태, 색상이 단조로워 질감 묘사에 공을 들였습니다.

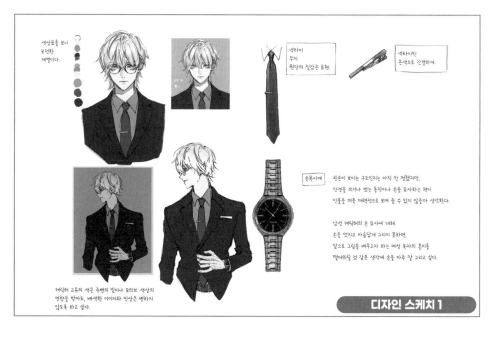

디자인 스케치 1

완성한 일러스트는 상반신 구도로 했습니다. 이는 안경에 초점을 두기 위함입니다.

캐릭터의 체형, 몇 등신으로 할 것인지 등의 이미지를 정하기 위해 전신 일러스트도 그렸습니다. 올려다보는 구도, 내려다보는 구도 등을 그려가며 캐릭터의 이미지에 맞는 구도를 찾아갑니다.

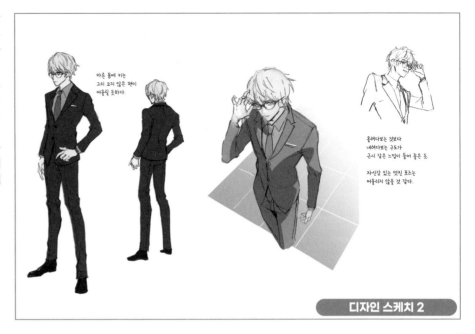

마른 몸에 키는 그리 크지 않은 편이 어울릴 듯하다.

올려다보는 것보다 내려다보는 구도가 근시 같은 느낌이 들어 좋은 듯.

자신감 있는 멋진 포즈는 어울리지 않을 것 같다.

디자인 스케치 2

✳ 사용하는 펜과 브러시

주로 아래 세 종류의 펜 툴을 사용합니다. 그중 [데생 연필]과 [러프 펜]은 클립 스튜디오의 기본 펜으로 대체 가능합니다. 그러므로 자세한 설정 방법은 생략했습니다.

[데생 연필] 클립 스튜디오의 기본 펜을 커스터마이즈한 것입니다. 밑그림 그리기, 컬러링, 마무리의 각 공정에서 모두 사용합니다.

[러프 펜] 이것도 클립 스튜디오의 기본 펜을 커스터마이즈한 것입니다. '브러시 끝 모양'을 변경했습니다. 종이를 펜으로 긁어 보풀이 일어난 듯 거친 질감으로 표현할 때 사용합니다.

[불투명 수채 브러시] 주로 그림자나 하이라이트를 묘사할 때 사용합니다.

불투명 수채 브러시

러프 스케치~선화 - 러프 스케치를 기준으로 선화 그리기

[데생 연필]을 사용해서 먼저 대략적인 러프 스케치를 그립니다❶. 이 단계에서부터 색을 얹어 완성된 일러스트의 분위기를 살펴봅니다. 컬러링한 러프 스케치 위에 밑그림용 레이어를 만듭니다❷. 선을 따라 그리기 쉽도록 컬러링한 러프 스케치 레이어의 불투명도를 낮춰 윤곽선을 그립니다. 밑그림용 레이어 위에 선화용 레이어를 만듭니다❸. 밑그림용 레이어도 불투명도를 15~20%로 설정합니다. [데생 연필]이나 [러프 펜]으로 선화를 그립니다❹. 선화는 레이어를 눈동자 부분과 그 외로 나눕니다. 나중에 안경 교체 버전을 제작하기 위해 안경 선화도 다른 레이어에 작성합니다.

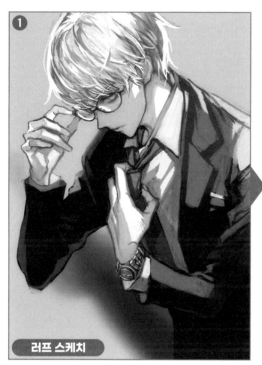

러프 스케치

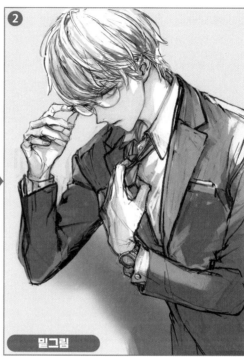

밑그림

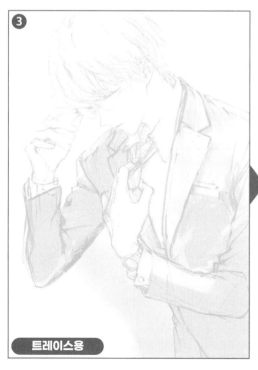

트레이스용

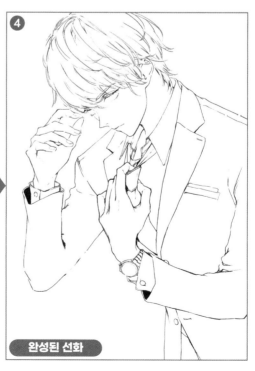

완성된 선화

✳ 피부 채색 - 얼굴과 손의 음영 넣기

❶ 밑칠

지나치게 건강한 피부색이 되지 않도록 채도가 낮은 색상을 선택합니다. 하얀 피부에 차갑고 까칠한 성격을 지닌 캐릭터로 표현하기 위함입니다. 먼저 피부 전체를 옅은 웜 그레이(#eae5e1)로 채색합니다.

 #eae5e1

❷ 대략적인 그림자 표현하기

그림자를 대략적으로 채색합니다. 그림자는 ❶에서 사용한 것에서 명도를 떨어뜨린 색상으로 합니다. 이 단계에서는 농도의 강약이나 블러를 우선 넣지 않습니다. 광원은 화면에서 오른쪽 위로 설정합니다. 인물 전체에 빛이 돌도록 하기 위해서 명도는 지나치게 낮추지 않도록 합니다. 사진을 예로 들면, 실내에서 인물을 촬영한 듯한 느낌을 말합니다. 얼굴, 귀, 손가락 등 인물의 디테일한 부분이 밀집된 부분을 고려하여 그림자의 형태를 정리합니다.

혼색하면 탁해지므로 그림자는 한 가지 색상만 사용하여 농담이 잘 드러나지 않는 [불투명 수채 브러시]로 칠합니다. 형태를 정리할 때는 단축키 'C'로 브러시를 투명하게 바꿔서 지워갑니다.

❸ 디테일한 그림자 표현하기

'❷'의 그림자 색보다 약간 명도가 낮은 색으로 그림자를 더 표현합니다. 밑그림에서 사용했던 [데생 연필]을 사용합니다(아날로그 그림 재료로 표현한다면 '색연필을 눕혀서 그린다'는 느낌으로). 이 단계에서는 묘사가 들어가는 부분을 목, 쇄골, 손등, 손가락 관절 등 최소한으로 합니다.

아직 입체감 표현은 신경 쓰지 않습니다. 형태를 정리할 때는 [블러 툴]을 사용하지 않고 투명하게 바꿔서 지웁니다.

또한 이 캐릭터 디자인에서는 얼굴 음영을 거의 표현하지 않습니다. 데포르메(※)가 강한 수수한 얼굴로 채색합니다. 사실감이 넘치도록 몸, 옷, 소품의 질감이나 형태를 자세히 표현하여 화면에 강약을 만들어갑니다.

❹ 색감 추가하기

베이스 색상보다 밝아지는 부분에 [에어브러시]로 색감을 더합니다. 그림의 정보량이 늘어나 사실감이 높아집니다.

눈, 볼, 코 주변은 피부색보다 채도를 높인 붉은 계열의 색상을 입힙니다. 턱과 목 주변은 피부색보다 채도를 떨어뜨린 회색 계열의 색상을 입힙니다. 손등은 피부색과 채도가 거의 비슷한 노란 계열의 색상을 입힙니다.

그리고 손가락 끝은 약간 어두운 살몬핑크 계열의 색상을 더해 혈색이 도는 듯한 질감을 표현합니다.

밑칠

그림자1

그림자2

색감 추가

※ 데포르메
주로 회화에서 대상을 사실적으로 그리지 않고 주관적으로 변형하여 표현하는 기법.

❺ 윤곽 가필하기(※)

윤곽이 드러나도록 그림자와의 경계를 그려줍니다. 그다음 채도가 높은 옅은 오렌지색으로 가필합니다. 색이 흐려지거나 섞이지 않도록 **[데생 연필]**을 사용합니다(아날로그적인 질감 표현을 할 수 있는 연필 종류라면 다른 툴도 사용 가능). 인체의 각 부분의 굴곡에 따라 선에도 강약을 줍니다. <mark>골격과 입체감의 정확도보다 전체적으로(일러스트를 축소해서 봤을 때) 보기 좋은 모양</mark>을 우선적으로 그려 넣습니다.

❻ 입술·코·귀 가필하기

[데생 연필]과 **[러프 펜]**으로 선과 점을 쌓아올리듯 가필합니다. 올록볼록한 부분이나 디테일이 많은 부분은 특히 꼼꼼하게 묘사합니다. 그 후 레이어를 통합하고 추가로 덧그려서 형태를 정리합니다. 이 단계에서는 완성 이미지의 80% 정도만 묘사합니다.

❼ 손과 손끝 가필하기

위 ❻의 작업과 마찬가지로 레이어 통합 후 선화 위에 가필하여 정리합니다. 이 단계에서도 완성 이미지의 80% 정도만 묘사합니다(나중에 손 골격을 고려하여 손가락 끝과 관절을 꼼꼼하게 다듬겠습니다).

※ 가필하다
글이나 그림 따위에 붓을 대어 보태거나 지워서 고치다.

가필하기(윤곽)

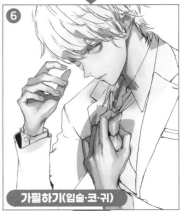

가필하기(입술·코·귀)

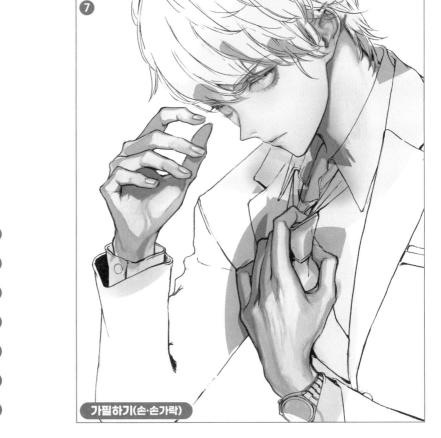

가필하기(손·손가락)

✼ 머리카락 채색 - 머릿결을 묘사하고 정돈하기

캐릭터의 머릿결은 '약간 부드러운 생머리'로 결정하였습니다. 채색 후에 캐릭터 전체의 컬러 레이어 폴더에서 클리핑하여 '오버레이'나 '스크린' 레이어로 색감을 조정합니다. 이 단계에서는 동일한 색상의 명암만 바꾸어 채색합니다. 눈썹도 머리카락과 같은 레이어에 그립니다.

❶❷ 밑칠 후 대략적인 그림자 넣기
옅은 회색(#e6dfe3)으로 밑색을 칠하고 [불투명 수채 브러시]로 그림자를 간단히 칠합니다.
머릿결과 머리끝을 강조하기 위해 [데생 연필]로 샤프한 느낌을 살리면서 덧그립니다.

 #e6dfe3 #cbc2c9

❸ 그림자 가필하기
❶의 회색보다 약간 진한(명도가 낮은) 회색을 사용합니다. [에어브러시]로 그림자 부분을 부드럽게 칠합니다.

❹ 머리끝 밝히기
머리카락 끝을 밝게 하기 위해 피부와 눈가의 앞머리에 피부 바탕색으로 사용했던 색상을 [에어브러시]로 추가합니다. 가르마와 머리카락이 난 방향을 고려하여 결대로 칠해줍니다.

❺ 세부적인 그림자 묘사하기
[불투명 수채 브러시]와 [데생 연필]을 사용해 미세한 음영을 더해줍니다.

❻❼ 반사광 효과를 주어 머리끝에 샤프한 느낌 더하기
[불투명 수채 브러시]를 사용해 반사광(자연광)을 밝은색으로 묘사합니다. 머리카락 끝부분을 랜덤으로 펜 터치용 에지 있는 펜으로 강조합니다. 하이라이트는 최소한으로 넣습니다.

❽ 큰 그림자를 그려서 입체감 표현하기
'오버레이' 레이어를 겹칩니다. [에어브러시]로 머리카락 전체에 큰 그림자를 넣어 입체감을 표현합니다.

❾ 하이라이트 더하기
'오버레이' 레이어를 다시 한 번 겹칩니다. [에어브러시]로 하이라이트 부분을 밝혀줍니다.

여기까지 채색을 하고 나서 선화 레이어 위에 선화를 클리핑한 '표준' 레이어를 추가합니다. 선화의 머리카락 끝부분에 약간 밝은(피부색에 검은색을 조금 섞은 듯한) 웜그레이 색상을 [에어브러시]로 칠합니다. 색감의 변화가 희미하게 느껴질 정도로 머리끝의 색상을 바꾸고 선화와 채색 부분을 조화시킵니다. 눈썹의 선화 부분은 자연스럽게 머리카락 색과 조화를 이루는 짙은 회색으로 칠합니다.

이 단계에서는 음영이나 형태를 완전하게 묘사하지 않습니다. 레이어를 결합한 후에 선화 위에서 머리카락 끝과 머리 전체의 그림자를 가필하여 형태를 고쳐나갑니다. 그렇게 하면 일러스트 전체의 균형을 고려하며 세세하게 묘사할 수 있습니다.

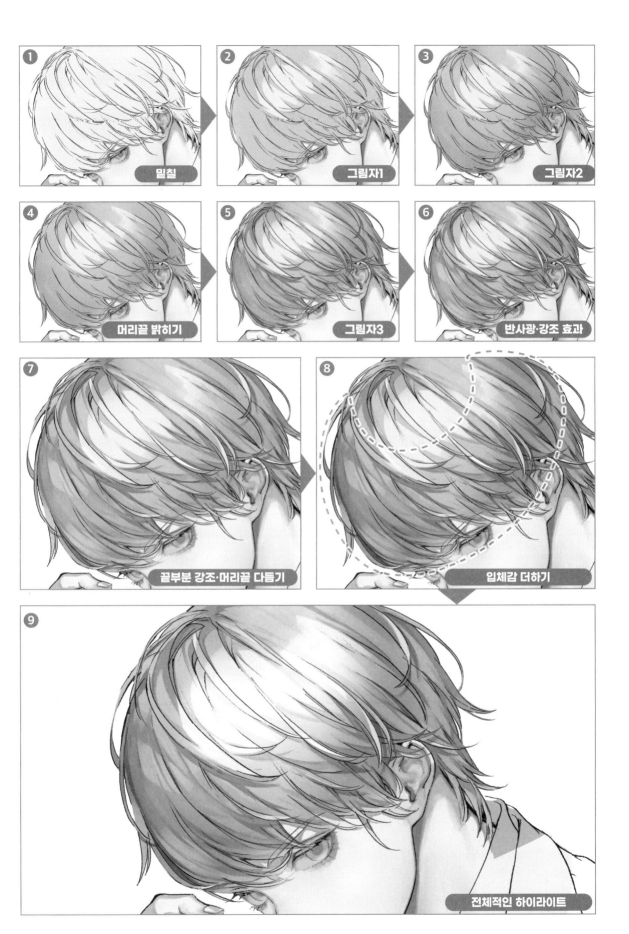

① 밑칠

② 그림자1

③ 그림자2

④ 머리끝 밝히기

⑤ 그림자3

⑥ 반사광·강조 효과

⑦ 끝부분 강조·머리끝 다듬기

⑧ 입체감 더하기

⑨ 전체적인 하이라이트

눈동자 채색 - 대략적으로 채색하기

❶ 밑칠

먼저 옅은 블루그레이 색상을 사용하여 눈동자를 완전히 채색합니다.

 #dae0e9

❷ 그러데이션 넣기

'표준' 레이어를 겹쳐서 바탕색보다 약간 어두운 블루그레이 색상으로 눈동자에 그러데이션을 넣습니다.

❸ 채도 조절하기

'표준' 레이어를 겹칩니다. 앞서 사용한 블루그레이와 명도는 가깝고 채도는 떨어뜨린 회색을 준비합니다. 눈동자의 상반부를 채색합니다.

❹ 눈동자의 윤곽 강조하기

마지막으로 '오버레이' 레이어를 추가합니다. 눈동자의 윤곽과 중심부를 어둡게 칠합니다.

안경을 그리게 되면 눈동자가 절반 정도 가려집니다. 그러므로 눈동자는 너무 세밀하게 묘사할 필요가 없습니다. 눈동자 묘사는 최소화하여 안경과 앞머리가 돋보이도록 합니다.

밑칠

그러데이션

채도 떨어뜨리기

윤곽 강조하기

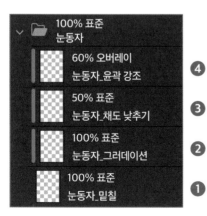

100% 표준
눈동자

60% 오버레이
눈동자_윤곽 강조 ❹

50% 표준
눈동자_채도 낮추기 ❸

100% 표준
눈동자_그러데이션 ❷

100% 표준
눈동자_밑칠 ❶

셔츠

밑칠

회색(#A6A1AD)으로 셔츠 부분을 채색합니다.

하이라이트1

먼저 칼라에 하이라이트를 얹습니다.

하이라이트2

셔츠의 밝은 부분에 추가적으로 하이라이트를 얹습니다.

가필하기(옷 주름)

셔츠 전체에 주름을 묘사해서 질감을 표현합니다.

반사광·색감

반사광(화면의 왼쪽)의 영향으로 생긴 그림자를 묘사합니다.

가필하기(주름·그림자)

바탕색보다 짙은 색상으로 그림자와 원단의 주름을 더 세밀하게 묘사합니다.

단추 밑칠

셔츠보다 밝은 회색(#DCD3C7)으로 소매의 단추를 칠합니다.

단추 그림자

밑칠한 색상보다 짙은 색으로 그림자와 단춧구멍을 묘사합니다.

단추 하이라이트

흰색에 가까운 색으로 하이라이트를 더해줍니다.

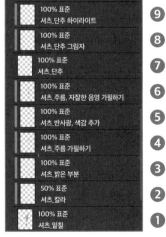

- 100% 표준 셔츠
 - ❾ 100% 표준 셔츠_단추 하이라이트
 - ❽ 100% 표준 셔츠_단추 그림자
 - ❼ 100% 표준 셔츠 단추
 - ❻ 100% 표준 셔츠 주름, 자잘한 음영 가필하기
 - ❺ 100% 표준 셔츠 반사광, 색감 추가
 - ❹ 100% 표준 셔츠 주름 가필하기
 - ❸ 100% 표준 셔츠 밝은 부분
 - ❷ 50% 표준 셔츠 칼라
 - ❶ 100% 표준 셔츠_밑칠

① 밑칠

짙은 회색(#343233)으로 양복을 채색합니다.

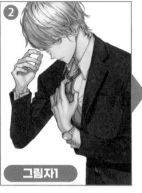

② 그림자1

양복 전체에 대략적인 그림자를 넣습니다.

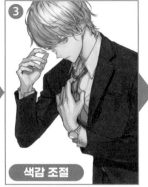

③ 색감 조절

'컬러' 레이어를 겹친 후, 양복의 색감을 파란색 계열로 조절합니다.

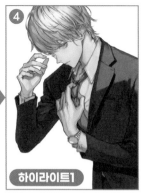

④ 하이라이트1

등에서 어깨를 중심으로 대략적인 하이라이트를 올립니다.

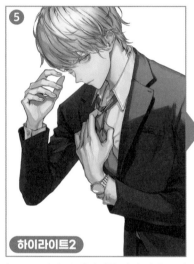

⑤ 하이라이트2

'소프트 라이트' 레이어를 겹쳐 어깨 주변을 밝힙니다.

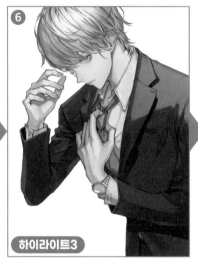

⑥ 하이라이트3

더 세밀한 하이라이트를 묘사합니다.

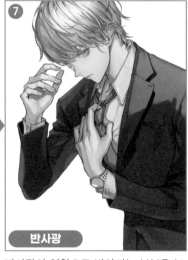

⑦ 반사광

반사광의 영향으로 밝아지는 부분을 '스크린' 레이어로 묘사합니다.

⑧ 단추 밑칠

셔츠보다 밝은 회색(#DCD3C7)으로 재킷의 단추를 채색합니다.

⑨ 단추 그림자

밑칠한 색상보다 짙은 색으로 그림자와 단춧구멍을 묘사합니다.

⑩ 단추 하이라이트

흰색에 가까운 색으로 한 부분에만 하이라이트를 더해줍니다.

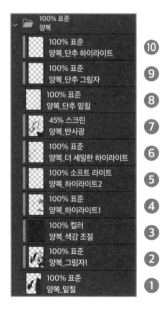

100% 표준 양복	
100% 표준 양복_단추 하이라이트	⑩
100% 표준 양복_단추 그림자	⑨
100% 표준 양복_단추 밑칠	⑧
45% 스크린 양복_반사광	⑦
100% 표준 양복_더 세밀한 하이라이트	⑥
100% 소프트 라이트 양복_하이라이트2	⑤
100% 표준 양복_하이라이트1	④
100% 컬러 양복_색감 조절	③
100% 표준 양복_그림자1	②
100% 표준 양복_밑칠	①

밑칠

양복과 동일한 짙은 회색(#34 3233)으로 밑칠을 합니다.

그림자1

그림자를 간단히 그려 넣습니다.

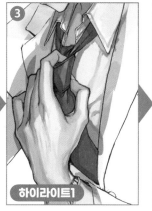

하이라이트1

넥타이 매듭 주변에 하이라이트를 그려 넣습니다.

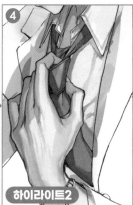

하이라이트2

넥타이 오른쪽에 큰 하이라이트를 더해줍니다.

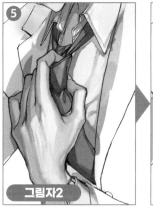

그림자2

주름 등 세밀한 그림자를 추가합니다.

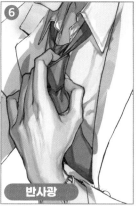

반사광

반사광의 영향으로 밝아지는 부분을 묘사합니다.

```
100% 표준
넥타이

    75% 표준        6
    넥타이_반사광

    100% 표준        5
    넥타이_세밀한 그림자

    100% 소프트 라이트   4
    넥타이_하이라이트2

    85% 표준        3
    넥타이_하이라이트1

    65% 표준        2
    넥타이_그림자

    100% 표준        1
    넥타이_밑칠
```

밑칠

행커치프의 밑칠을 할 때는 흰색(#FFF FFF)을 사용합니다.

그림자1

회색으로 행커치프의 양 끝에 그림자를 그려 넣습니다.

```
100% 표준
소품

    100% 표준        2
    행커치프_그림자

    100% 표준        1
    행커치프_밑칠
```

셔츠, 넥타이, 양복 등의 의류는 주름 모양을 고려하여 묘사합니다. 특히 원단이 접히면서 구겨지거나 복잡하게 겹치는 부분을 주의합니다. 셔츠와 양복은 관절이나 겨드랑이 부분에 특히 주름이 많습니다.

옷의 주름을 묘사하는 방법이나 정해진 순서는 없습니다. 원단의 억센 정도나 당겨지는 정도에 따라 주름지는 모양을 잘 파악한 다음 그립니다. 정형적인 주름은 사실적인 질감을 표현할 수 없습니다. 그러므로 평소에 직접 움직여보며 자신의 옷을 잘 관찰해 봅시다. 그러나 보이는 대로 그리는 것만이 매력적인 표현이라고 할 수는 없습니다. 가끔은 대담한 데포르메도 필요합니다.

레이어를 결합하기 전은 옷의 주름이나 몸의 입체감이 아직 거칠게 묘사된 단계입니다. 레이어를 결합한 후에 입체감이 살도록 대담하게 덧그려가며 수정합니다.

밑칠

먼저 어두운 회색으로 바탕색을 칠합니다.

그림자1

대략적인 그림자를 그려 넣습니다.

하이라이트1

[에어브러시]로 부드럽게 하이라이트를 넣습니다.

그림자2

형태와 입체감을 고려하여 음영을 더해줍니다.

그림자3

형태를 정리하듯 더 세밀하게 음영을 추가합니다.

문자판

문자판에 추가로 음영을 그려줍니다.

문자판·바늘

문자판의 디테일과 인덱스, 시곗바늘의 윤곽을 가필합니다.

문자판 하이라이트1

인덱스와 시곗바늘에 하이라이트를 얹습니다.

문자판 하이라이트2

시계를 전체적으로 살피며 하이라이트를 추가로 묘사해 균형을 맞춰줍니다.

반사광

시계에 비친 피부의 반사광을 옅은 오렌지색으로 표현합니다.

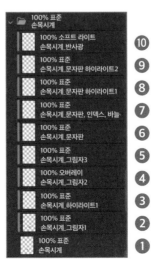

- 100% 표준
 손목시계
 - 100% 소프트 라이트
 손목시계_반사광 — ⑩
 - 100% 표준
 손목시계_문자판 하이라이트2 — ⑨
 - 100% 표준
 손목시계_문자판 하이라이트1 — ⑧
 - 100% 표준
 손목시계_문자판, 인덱스, 바늘 — ⑦
 - 100% 표준
 손목시계_문자판 — ⑥
 - 100% 표준
 손목시계_그림자3 — ⑤
 - 100% 오버레이
 손목시계_그림자2 — ④
 - 100% 표준
 손목시계_하이라이트1 — ③
 - 100% 표준
 손목시계_그림자1 — ②
 - 100% 표준
 손목시계 — ①

👓 안경 선화 - 원근법에 주의하며 선화 그리기

❶ 가이드 그리기
안경을 그리기 위해 먼저 얼굴이 정면과 측면에 가이드 선을 간단히 그립니다. 얼굴 윤곽과 원근법을 고려하는 것이 핵심입니다.

❷ 러프하게 스케치하기
가이드 선에 따라 안경의 밑그림을 그립니다. 얼굴과 안경 간의 거리를 고려해야 합니다.

❸ 형태 정리하기
'❷에서 그린 러프 스케치'의 형태를 정리합니다. 세밀한 부분을 미리 묘사하면 다음 단계를 작업하기 쉬워집니다.

❹ 선화
[러프 펜]을 사용합니다. 이 펜은 디지털 특유의 매끄러운 느낌이 아닌, 종이를 긁은 듯한 거친 질감의 선을 표현합니다.
안경의 디테일을 조심스럽게 묘사합니다. 채색 시 선화 위에서 가필할 것이므로 이 단계에서는 완벽하게 다듬지 않았습니다.

❶ 가이드

❷ 러프 스케치1

❸ 러프 스케치2

❹ 선화

※ 안경의 제작 과정에 집중하기 위해 인물을 채색했던 레이어를 숨겼습니다.

◠◠ 안경 채색 - 안경의 구조별로 채색하기

먼저 [채우기 툴]로 밑칠을 합니다(#878685). 이 단계에서 렌즈 부분을 선택한 범위를 레이어로 저장해 둡니다. 부분적으로 범위를 지정해 레이어로 몇 개 남겨 두면 나중에 가필할 때 수월해집니다.

 #878685

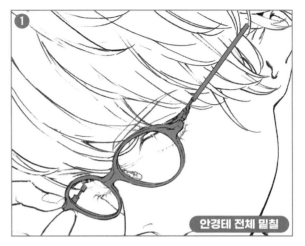

안경테 전체 밑칠

코 패드·코 패드 다리

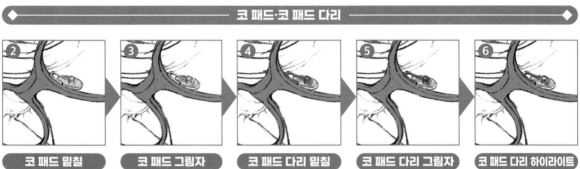

코 패드 밑칠 → 코 패드 그림자 → 코 패드 다리 밑칠 → 코 패드 다리 그림자 → 코 패드 다리 하이라이트

❷❸ 코 패드
투명한 소재이므로 피부색에 가까운 그림자 색상을 사용하여 음영과 하이라이트를 묘사합니다.

❹❺❻ 코 패드 다리
작은 부품이지만 디테일하게 묘사해야 안경의 사실감이 높아집니다. 금속 재질임을 고려하여 대비를 강하게 줍니다.

템플

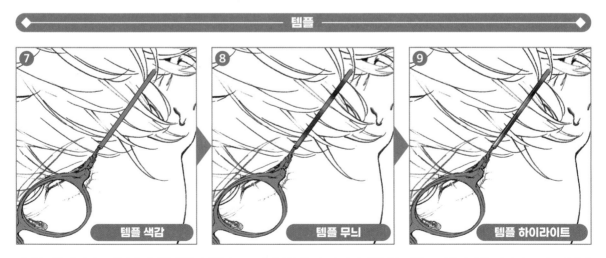

템플 색감 → 템플 무늬 → 템플 하이라이트

먼저 '표준' 레이어로 템플에 갈색을 입힙니다❼. '표준' 레이어를 한 장 더 겹쳐 템플의 무늬를 묘사합니다❽. 마지막으로 '오버레이' 레이어를 활용해 하이라이트를 넣어줍니다❾. 하이라이트를 묘사할 때는 플라스틱 재질임을 고려하여 표현합니다.

힌지·림 로크

리벳의 일부인 림 로크는 렌즈를 고정하는 부품입니다. 위아래 림을 나사로 고정하고 있습니다 힌지와 림 루크는 코 패드 다리와 마찬가지로 작은 부품이지만 안경의 구조를 정확하고 사실감 있게 표현하는 데에 중요한 부분입니다. 서로 이어지는 면의 대비와 각진 부분의 질감도 놓치지 않고 꼼꼼하게 묘사합니다.

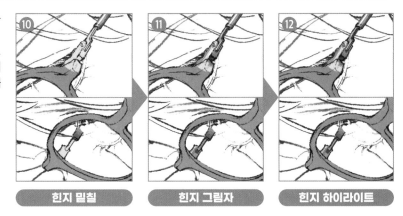

| 힌지 밑칠 | 힌지 그림자 | 힌지 하이라이트 |

림·브리지

이 일러스트의 안경은 림과 브리지가 일체화된 디자인입니다. 그러므로 동일한 레이어로 작업합니다. 광원의 위치는 고려하지 않습니다. 정면과 측면의 모양을 확실하게 알 수 있도록 경계선을 명확하게 묘사합니다. 선화 위에서도 형태를 정리하듯 가필합니다.

 #7a5068

| 림·브리지 밑칠 | 림·브리지 그림자1 |
| 림·브리지 그림자2 | 림·브리지 하이라이트 |

렌즈

| 렌즈 밑칠 | 렌즈 하이라이트 | 렌즈 오른쪽 눈 |

먼저 불투명도 15%의 '표준' 레이어를 추가합니다. 렌즈 전체를 희미하면서도 밝게 표현하기 위해 흰색을 채웁니다⑰. 하이라이트는 아래쪽부터 조금씩 선명하게 묘사합니다⑱. 프레임의 경계 부분에도 흰색 하이라이트를 넣어 렌즈의 두께를 표현합니다. 오른쪽 렌즈(화면상으로는 왼쪽)에서 얼굴과 겹쳐지지 않는 부분을 채색합니다⑲. 오른쪽의 림 로크와 힌지가 렌즈와 겹쳐진 모습을 표현합니다.

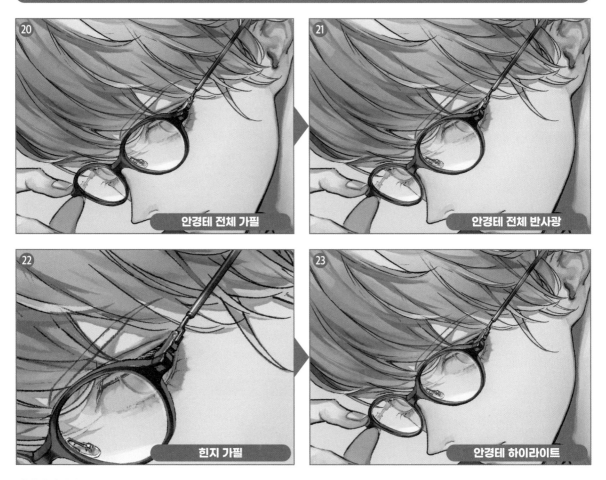

안경테 전체가 하나의 '물체'라는 점을 인식합니다. 전체적으로 하이라이트와 반사광을 추가해 디테일을 더합니다.

POINT 안경으로 인한 그림자

이 일러스트에서는 얼굴에 드리우는 안경의 그림자를 묘사하지 않았습니다. 시험 삼아 그림자를 표현해 본 적이 있지만 캐릭터의 매력이 반감되었습니다. 또 색상 수가 늘어나니 얼굴이 탁해 보이기까지 했습니다. 이러한 이유로 최종적으로는 그림자를 묘사하지 않았습니다. 이처럼 '효과적이지 않은' 디테일을 과감하게 생략하는 것도 테크닉 중 하나입니다.

파트별 추가 작업 – 매료시키고자 하는 부분은 또렷하게 표현하기

눈동자 추가 작업

지금까지 작업한 레이어를 통합해서 전체적으로 가필합니다. 이번 장의 레이어 구조는 45쪽에 정리되어 있습니다.

먼저 눈동자를 가필합니다. 대부분 안경에 가려져 있지만 눈동자는 인물을 매력적으로 만드는 중요한 부분입니다. 따라서 눈동자와 눈썹, 눈 주위를 꼼꼼하게 묘사합니다.

눈동자 윤곽을 [색혼합 툴]로 약간 블러 처리를 합니다. 사실적인 질감을 표현하기 위함입니다. 블러 처리가 과하면 인상이 흐려 보입니다. 따라서 눈동자가 지나치게 두드러지지 않도록 흰자위와의 균형을 확인하며 진행합니다.

흰자위에 '오버레이' 레이어로 입체감을 더해줍니다. 위아래 속눈썹으로 인해 생기는 그림자도 흰자위와 아래 눈꺼풀에 묘사합니다❶. 이때 사용하는 색상은 검정(#000000)입니다.

다음은 '표준' 레이어를 활용해 눈의 형태와 위아래 눈꺼풀, 쌍꺼풀 선을 자연스럽게 정리합니다❷ ❸. [데생 연필]과 [러프 펜]으로 색을 덧대어 수정해 줍니다. 이때 색이 탁해지지 않도록 주의합니다. '색을 칠한다'라기보다는 '선으로 묘사한다'고 인식하여 그립니다.

또 이 일러스트에서는 눈동자에 하이라이트가 없습니다. 안경의 존재감을 강조하기 위함입니다.

피부색과 잘 어우러지도록 눈썹과 속눈썹도 조금씩 수정하였습니다 ❹ ❺.

가필하기(눈동자) 위아래 속눈썹 그림자

가필하기(눈동자) 눈동자의 형태 정리

가필하기(눈동자) 눈의 형태 정리

가필하기(눈썹)

가필하기(속눈썹)

가필하기 전의 눈동자

❻ ❼ 입술과 코 가필하기

차갑고 남성적인 인물을 그릴 때에는 입술을 세밀한 부분까지 묘사하지 않습니다. 그러나 이 일러스트는 중성적인 얼굴을 목표로 하므로 약간 부드러운 질감의 입술로 묘사합니다. 입의 크기도 작게 합니다. 입술의 굴곡을 인지하여 [러프 펜]으로 꼼꼼하게 묘사합니다❻.

이때 콧구멍을 그린 선이 선명하므로, 피부색으로 덧칠해 콧구멍이 눈에 띄지 않도록 합니다.
콧날도 정리합니다. 코의 아래쪽에 밝은색으로 반사광을 넣습니다❼.

❽ ❾ ❿ 귀 가필하기

먼저 '표준' 레이어로 어두운 부분의 윤곽을 정리합니다❽. 채도를 높인 색상을 덧칠하여 형태를 만들어갑니다.

다음은 옆머리 끝자락이 만들어내는 그림자, 그리고 귓구멍과 귓바퀴의 굴곡으로 인한 그림자를 '선형 번' 레이어로 묘사합니다❾. 이 작업은 '곱하기' 레이어로도 할 수 있습니다. 그러나 '선형 번' 레이어를 쓰는 편이 산뜻한 느낌의 어두운 그림자를 표현하기 쉽습니다.

그림자 가장자리에 밝은색으로 하이라이트를 얹어줍니다. 그러면 그림자의 형태가 두드러집니다. 마지막으로 채도를 높인 피부색으로 음영을 묘사한 다음 귀의 약간 투명한 질감을 표현합니다❿.

6 - 7

가필하기(입술·코)

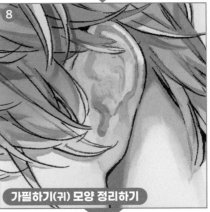

8

가필하기(귀) 모양 정리하기

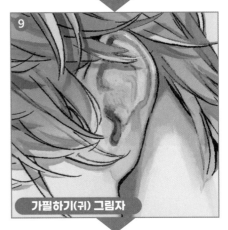

9

가필하기(귀) 그림자

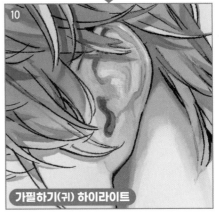

10

가필하기(귀) 하이라이트

가필하기 전의 얼굴

먼저 '스크린' 레이어로 손 전체를 밝혀줍니다. 피부색의 탁한 느낌을 해결하기 위함입니다. [에어브러시]로 손 전체에 부드러운 색감을 올립니다❿.

다음은 '컬러 비교(밝음)' 레이어로 선화와 피부색을 조화시킵니다. 선화의 색이 강해 보이는 부분에 피부색과 비슷한 갈색 계열의 색상으로 풀어줍니다⓫.

'컬러 비교(밝음)' 레이어는 작업 레이어 아래쪽에 있는 레이어보다 휘도가 낮은 색만을 표시합니다. '표준' 레이어와 달리 전체적으로 채색해도 휘도가 높은 색에는 영향을 주지 않습니다. 어두운 부분만 색감을 바꾸거나 밝게 하고 싶은 경우에 효과적입니다.

'표준' 레이어로 손가락과 손톱의 모양을 정리합니다⓬. 손가락의 관절, 갈퀴, 손가락 두께와 모양, 손목 두께, 손톱 등을 가필합니다. 앙상한 형태를 인지하면서도 부드러운 아름다움을 표현하도록 신경 씁니다.
손톱은 아주 작은 부위지만 손의 느낌을 크게 좌우합니다. 가는 펜으로 꼼꼼하게 손톱 끝과 손톱 아래쪽을 입체적으로 묘사합니다.

손은 두 번째 레이어 결합 후 추가적으로 수정할 것이므로 이 단계에서는 미완성입니다.

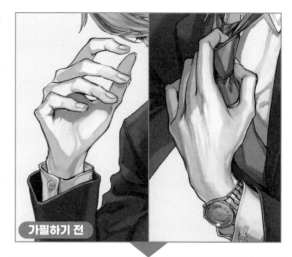

가필하기 전

❿ ⓫ ⓬

가필한 후

안경 레이어 위에 '표준' 레이어를 겹쳐서 머리카락을 추가로 묘사합니다⓮. 안경을 그린 레이어와 머리카락 레이어는 앞으로도 하나로 합치지 않습니다. 안경 교체 버전을 제작하기 위함입니다.

가필하기 전

⓮

가필한 후

⑮ ⑯ 셔츠 가필하기

셔츠를 가필하여 형태를 정리하고, 양복보다 얇은 재질처럼 보이도록 묘사합니다.
칼라와 소매 부분이 또렷해 보이도록 밝은색을 추가합니다. 또 선화와 그림자 색이 약간 탁해 보이므로 어두운 부분에도
밝은색을 덧칠합니다.

레이어를 한 장 더 겹쳐서 소매 부분을 가필합니다. 두 장의 원단이 단추로 여며진 상태를 더욱 자연스럽게 표현합니다. 소
매의 형태도 수정했습니다.

가필하기 전

가필한 후

⑰ ⑱ 양복 가필하기

겨드랑이, 팔꿈치 등 원단이 주름지는 부분과 칼라의 위아래 형태를 정리합니다.
여기도 '채색'을 한다기보다는 '선묘하듯' [데생 연필]과 선화용 [러프 펜]으로 덧그립니다.

또 다른 레이어로 단추를 수정합니다. 양복과 구별되도록 하이라이트를 추가합니다.

가필하기 전

가필한 후

⑲ ~ ㉒ 손목시계 가필하기

레이어를 통합하지 않은 단계에서는 세부 묘사가 충분하지 않았습니다. 선화 위에서 세부적으로 가필합니다.

먼저 '오버레이' 레이어를 사용해 검은색으로 문자판 그림자를 그립니다⑲. '오버레이' 레이어를 한 장 더 겹칩니다. 그리고 아래로부터 나타나는 반사광을 흰색으로 희미하게 추가합니다⑳.

'표준' 레이어를 겹칩니다. 크라운(태엽을 감는 꼭지), 러그(시계부분과 스트랩을 이어주는 부분), 스트랩 부분의 모양을 정리합니다. 세부적인 묘사로 사실감을 더합니다㉑.
이웃하는 면과 면의 대비는 강하게 묘사합니다. 그리고 모서리의 각진 부분을 표현하기 위해 하이라이트를 넣습니다. 피부와 가까운 부분은 피부색이 비치는 반사광을 묘사합니다. 이처럼 묘사를 거듭하여 금속 특유의 질감을 표현합니다. 문자판의 숫자와 바늘 모양도 정리해 줍니다.

마지막으로 '스크린' 레이어(불투명도 35%)로 문자판의 유리면에 하이라이트를 추가합니다㉒.

문자판 그림자

세부적인 형태 정리

문자판 하이라이트1

문자판 하이라이트2

100% 표준 안경에 걸리는 머리카락	
100% 표준 안경에 걸리는 머리키락	⑭
100% 표준 안경	
100% 표준 가필(양복)_단추	⑱
100% 표준 가필(셔츠)_소매	⑯
35% 스크린 가필(손목시계)_문자판 하이라이트2	㉒
100% 표준 가필(손목시계)_세부적인 형태 정리	㉑
100% 오버레이 가필(손목시계)_문자판 하이라이트1	⑳
100% 오버레이 가필(손목시계)_문자판 그림자	⑲
100% 표준 가필(속눈썹)	⑤
100% 표준 가필(손)_손가락 끝, 손톱을 정리한다	⑬
100% 표준 가필(양복)	⑰
100% 표준 가필(셔츠)	⑮
100% 컬러비교(밝음) 가필(손)_선화 색감 밝히기	⑫
100% 스크린 가필(손)_손 전체 색감 밝히기	⑪
100% 표준 가필(귀)_하이라이트	⑩
100% 선형 번 가필(귀)_그림자	⑨
100% 표준 가필(귀)	⑧
100% 표준 가필(코)	⑦
100% 표준 가필(입)	⑥
100% 표준 가필(눈썹)	④
100% 표준 가필(눈동자)_눈의 형태 정리	③
75% 표준 가필(눈동자)_눈동자의 형태 정리	②
100% 오버레이 가필(눈동자)_흰자위, 속눈썹의 그림자	①
100% 표준 통합(1회째)	

머리카락 마무리

지금까지의 레이어를 다시 결합하여 마지막으로 가필합니다. 세밀한 묘사와 미세한 조정으로 인물의 실재감을 더해줍니다.
가필하기 전에 '곱하기' 레이어를 겹쳐 전체적으로 엷은 회색을 채웁니다. 피부와 전체 색감을 조금씩 어둡게 하기 위함입니다.

먼저 머리카락을 가필합니다. 머리카락 다발의 모양, 머릿결을 생각하며 묘사합니다. 머리카락 다발의 그림자는 날카롭게 그려 넣습니다. 이렇게 하면 머리카락 끝이 선명해지는 효과가 있습니다.
전체적인 균형을 위해 참을성 있게 그려나갑니다.

안경에 걸친 머리카락 다발만 다른 레이어로 작업합니다. 43쪽과 동일하게 안경 교체 버전을 제작하기 위함입니다.

양복 마무리

의상의 질감을 한 단계 더 표현합니다. 특히 빛이 닿는 부분을 재차 검토하고 수정합니다. 칼라의 위아래, 가슴 포켓도 가필합니다. 각각 원단의 두께와 재질에 따라 질감을 묘사합니다. 팔이 접히는 부분의 주름은 [데생 연필]로 그려 넣습니다. 또 양복 소매의 원단이 겹쳐진 모양과 단추 등도 세밀하게 덧그립니다.

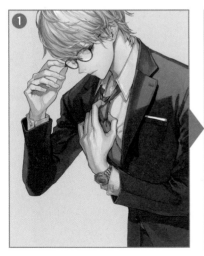
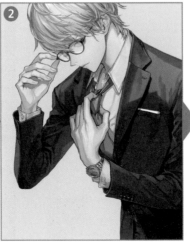
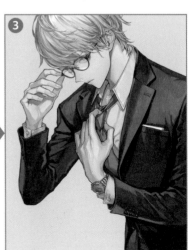

셔츠의 원단은 양복보다 얇아 보이게 표현해야 합니다.
먼저 '오버레이' 레이어를 겹쳐 검은색으로 인물의 머리로 인해 생기는 그림자를 칠합니다❶.
그다음 그림자의 형태를 가필합니다❷. 양복으로 만들어지는 그림자를 자연스러운 형태로 고칩니다. 그리고 칼라와 소매도 가필합니다. 구부러지거나 접힌 부분의 입체감을 고려하며 그림자를 묘사합니다. 소매의 단추도 입체감을 더합니다.

'표준' 레이어를 겹쳐 세세한 부분을 묘사합니다. 밑그림에도 사용했던 [데생 연필]과 [러프 펜]으로 꼼꼼하게 묘사합니다❸. 손목과 목둘레의 곡선 부분은 평면적으로 보이지 않도록 주의합니다. '몸의 두께'를 의식해서 묘사합니다.

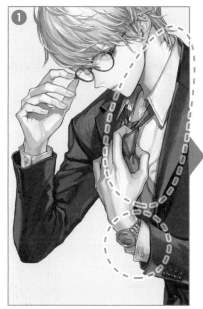 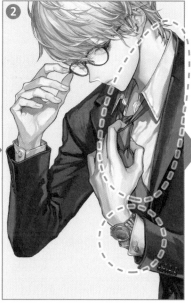 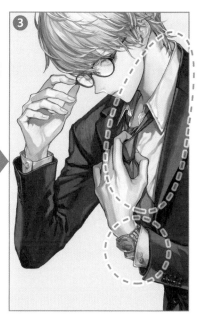

가필하는 과정에서 색감을 세밀하게 조절합니다. 먼저 '곱하기' 레이어로 전체를 어둡게 합니다❶. 동시에 '스크린' 레이어로 피부 색감을 밝혀줍니다❷. 또 '비교(밝음)' 레이어로 머리카락의 끝도 밝혀줍니다.
'컬러' 레이어(불투명도 10%)를 겹치고 블루그레이(#565360)색상으로 전체를 채웁니다❸. 일러스트 전체를 같은 계열의 색감으로 통일하기 위함입니다.

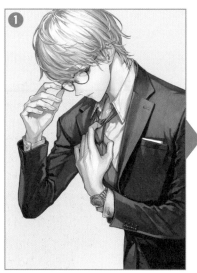

※ 피부 색감을 알기 쉽도록 안경을 제작한 레이어를 숨겼습니다.

손과 손목의 모양을 가필합니다. '표준' 레이어에 **해칭**(※)하듯이 [**러프 펜**]으로 그려 질감을 표현합니다. 그림자 등의 강조하고 싶은 부분에는 '오버레이' 레이어로 검은색을 덧칠합니다. 지나치게 어두워졌다면 배경색에 가까운 색상을 부분적으로 사용해 잘 조화시킵니다.

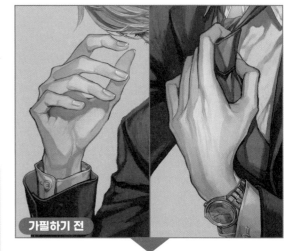

가필하기 전

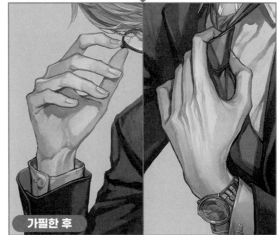

가필한 후

POINT 손의 골격

손을 그릴 때는 손허리뼈(손바닥을 이루는 다섯 개의 뼈)를 특별히 주의하여 그립니다. 또 손목을 가필할 때는 손목에서 이어지는 두 개의 팔뼈를 자세히 살펴보고 표현합니다.

그림자와 반사광 추가 조절

목 아래와 오른손 등의 그림자를 추가로 조절합니다. 전체 색감을 조정하면서 색이 옅어졌기 때문입니다. 지금까지와 동일하게 '오버레이' 레이어로 검은색을 입혀 갑니다. 또 반사광을 표현하기 위해 소매 등의 부분을 조금 밝게 덧칠합니다.

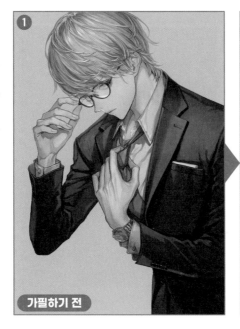

① 가필하기 전

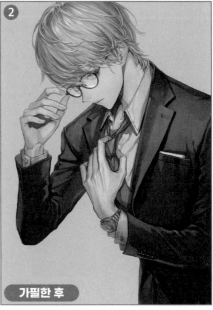

② 가필한 후

※ **해칭**
가늘게 평행선을 그어 면을 표현하는 기술.

목 마무리

목젖에 입체감을 더합니다. 이 일러스트의 인물은 마른 체형으로 설정했습니다. 그러므로 목도 가늘게 표현합니다. 쇄골은 옷깃에 가려져 있으므로 그리지 않았습니다.

렌즈의 왜곡 효과 더하기

이 일러스트의 안경은 근시용으로 설정했습니다. 그러므로 렌즈를 통해 보이는 윤곽은 안쪽으로 왜곡되어 있습니다. 먼저 '배경', '안경', '안경 위에 걸친 머리카락'을 제외한 레이어를 복사해서 결합합니다.

그다음 렌즈 속의 얼굴 부분을 복사해서 붙입니다. '복사한 곳의 레이어가 어긋난 부분을 제거'하는 것으로 왜곡을 표현할 수 있습니다.

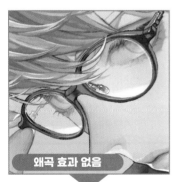

왜곡 효과 없음

왜곡 효과 있음

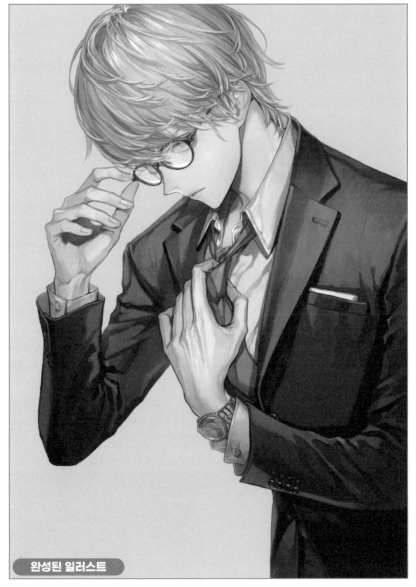

완성된 일러스트

안경의 색상 변경 버전 제작하기

'블루그레이 렌즈에 검은색 테의 선글라스'로 색상 변경 버전을 제작합니다(완성된 일러스트 ▶51쪽). 주로 레이어를 합성하여 색감을 조절하는 작업입니다. 가필은 하지 않습니다.

사전에 모아 둔 렌즈 부분의 레이어(→38쪽)를 안경 레이어 폴더 안에 삽입합니다. 레이어 모드는 '표준'(불투명도 40%)입니다. 먼저 렌즈 부분을 블루그레이 색상으로 채웁니다❶.

그다음 림과 브리지의 채색 레이어 위에 '컬러' 레이어를 겹칩니다. 림과 브리지를 검게 칠하여 채도를 떨어뜨립니다❷. '선형 번' 레이어(불투명도 15%)를 겹쳐 어둡게 합니다❸. 검은색을 덧대어 색감이 옅은 부분의 채도를 한 단계 더 떨어뜨립니다.

상층의 가필한 레이어 위에도 각각 '컬러' 레이어를 겹칩니다❹❺❻. 동일하게 검은색을 거듭 덧대어 색감을 조절하면 완성입니다.

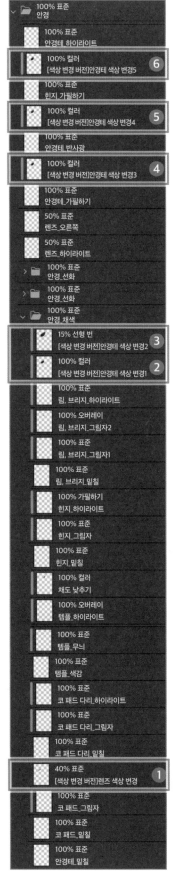

색상 변경 전

① 렌즈 색상 변경

② 안경테 색상 변경1

③ 안경테 색상 변경2

④ ⑤ ⑥ 전체 조절

👓 안경 교체 버전 갤러리

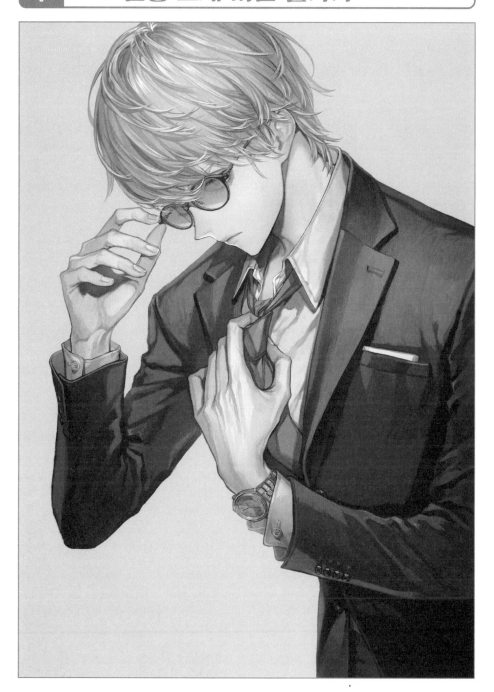

일러스트레이터 코멘트

이 안경테는 플라스틱(셀 프레임) 소재입니다. 렌즈는 근시용으로 설정했습니다. 둥근 느낌의 림 디자인으로 인물의 차가운 인상을 완화했습니다. 색상 변경 버전은 색이 밝은 렌즈의 선글라스를 이미지화했습니다. 안경테의 색상은 무채색 검정이라 렌즈의 옅은 블루 색감을 방해하지 않습니다. 모노톤의 인물 디자인과도 통일감이 있습니다. 적갈색으로 포인트를 준 기본 일러스트(→24쪽)와는 전혀 다른 인상이 되었습니다.

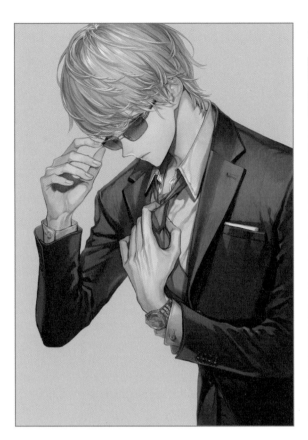

타입: 파리

안경테 종류: 풀 림

안경테 재질: 금속

도쿄메가네 코멘트

세로 폭이 좁고 사각형에 가까운 파리 타입의 선글라스입니다. 인물에게 영리한 인상을 더해줍니다. 그러나 프런트 부분이 둥근 곡면이라서 그렇게 날카로워 보이지는 않습니다.

색상 변경 버전

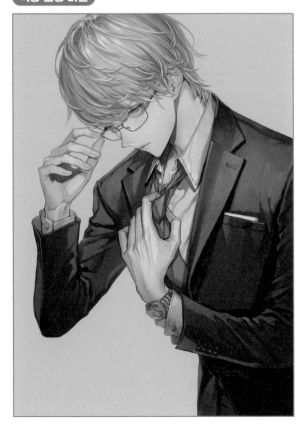

일러스트레이터 코멘트

은색의 금속 안경테가 특징인 선글라스입니다. 색상 변경 버전에서는 렌즈를 투명하게 바꿨습니다. 평상시에 착용할 만한 이미지의 안경입니다. 이것도 근시용 렌즈로 설정했습니다. 은색의 금속 안경테로 근면 성실한 느낌을 강조했습니다.

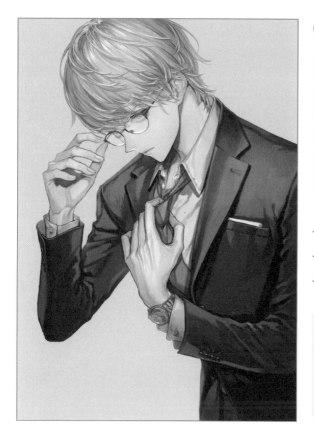

타입: 보스턴

안경테 종류: 풀 림

안경테 재질: 금속

도쿄메가네 코멘트

가로로 넓은 보스턴 타입의 안경입니다. 림 상반부의 색이 짙어 존재감이 강합니다. 그러나 곡선적인 실루엣 덕분에 그렇게까지 강조되지는 않습니다.

색상 변경 버전

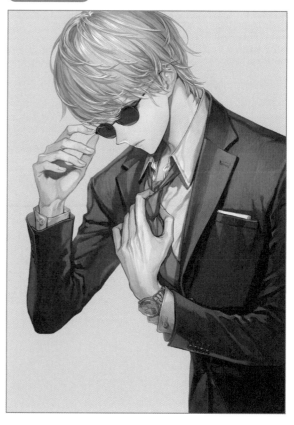

일러스트레이터 코멘트

금속 재질의 안경입니다. 이것도 근시용 렌즈로 설정했습니다. 이 안경테에는 꽃무늬를 입혀 포인트를 주었습니다. '기능을 중시하고 장식을 좋아하지 않는' 성격으로 인물을 설정했으나 여기에서는 일부러 의외성을 연출했습니다.

색상 변경 버전의 안경은 짙은 색 렌즈의 선글라스입니다. 인상이 많이 달라졌습니다. '타인에게 표정을 읽히고 싶지 않은 비밀주의', '사연이 많고 약간 불량한 형'과 같은 이미지입니다.

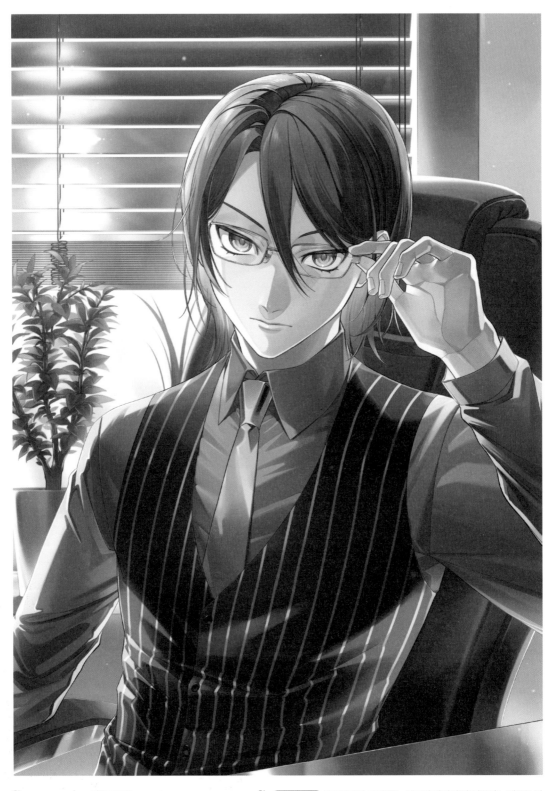

Illustration by 마카

사용 프로그램	SAI2 / Photoshop
Twitter	@mksrw
pixiv	32335758
HP	makasrw

코멘트 안경남캐를 그릴 때는 무조건 안경이 잘 어울리는 예쁘고 잘 생긴 얼굴을 그려야 한다고 강력하게 고집해 왔습니다. 얼굴의 디자인이 마음에 들지 않으면, 납득이 될 때까지 끈질기게 고칩니다. 당연히 안경도 아름다운 얼굴에 맞는 디자인을 찾으려고 신경을 많이 씁니다.

일러스트레이터. 게임 일러스트나 공식 앤솔러지 등에서 활동. 주요 실적으로는 <Fate/ Grand Order 코믹 앤솔러지 With you 1> 일러스트(이치진샤), <쇼쿠모노가타리> 애니버서리 일러스트(BILIBILI) 등이 있다.

 ## ⚭ 안경 해설

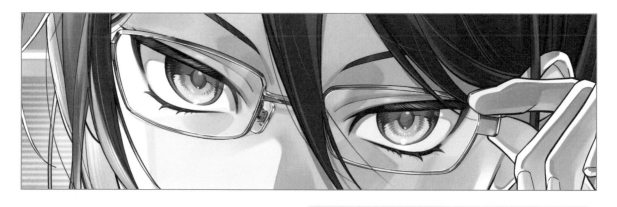

타입: 스퀘어

안경테 종류: 풀 림

안경테 재질: 금속

도쿄메가네 코멘트

길고 깔끔한 얼굴형의 인물입니다. 안경은 스퀘어 타입으로, 시선을 분산시켜 긴 얼굴을 보완해 줍니다. 얇고 양 끝이 약간 올라간 디자인의 안경테는 지적인 인상을 줍니다.

❉ 사용하는 펜과 브러시

[선화 브러시] 붓을 커스터마이즈. 선화와 세밀한 부분을 가필할 때 사용합니다.
[채색용 브러시1] 에어브러시를 커스터마이즈. 넓은 영역을 채색할 때 사용합니다.
[채색용 브러시2] 연필을 커스터마이즈. 베이스 색과 기본적인 그림자를 채색할 때 사용합니다.
[채색용 브러시3] 수채 브러시를 커스터마이즈. 색을 자연스럽게 섞을 때 사용합니다.

선화 브러시	채색용 브러시1	채색용 브러시2	채색용 브러시3

러프 스케치~선화 - 간단하게 채색하여 완성될 이미지 상상하기

먼저 러프하게 스케치를 합니다❶. 이 단계에서 간단히 채색하여 완성될 일러스트를 이미지화합니다.

[선화 브러시]를 사용하여 선화를 그립니다❷. 깔끔한 선화를 그리기 위해 선은 가능한 짧게 끊지 않고 긴 선으로 그립니다. 턱 선이나 손등 등의 윤곽은 두꺼운 선으로 그립니다. 이는 다른 부분과 구별하기 위함입니다. 얼굴, 손, 옷 주름, 그리고 머리카락은 약간 가는 선으로 그립니다.

얼굴의 선은 빨간색 계열로 변경합니다❸. 피부색과 잘 어우러지도록 하기 위해서입니다. 이때 지나치게 밝은색을 사용하면 눈과 코가 희미하게 보이므로 주의합니다.
얼굴 이외의 선은 색을 거의 변경하지 않습니다. 단, 빛이 직접 닿는 부분은 주변 색에 맞게 바꿔도 됩니다. 인상이 더 밝아집니다.

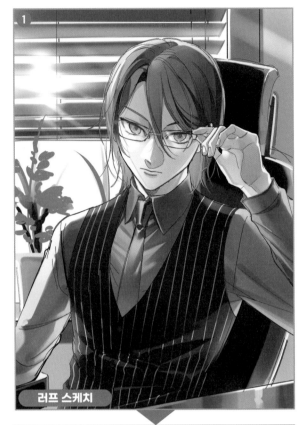

러프 스케치

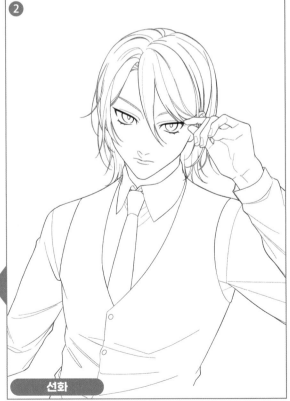

선화의 색상 변경

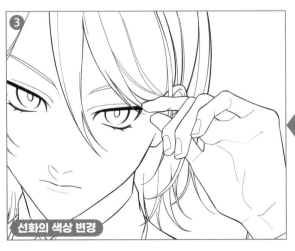

선화

캐릭터 채색 - 색감을 풍부하게 하여 질감 표현하기

밑칠을 할 때는 전체 분위기와 그림자 베이스를 조정합니다. 그림자가 들어가는 부분에 **[채색용 브리시1]**로 그림자 베이스를 깝니다. 그러면 대략적인 입체감이 표현됩니다. 어두운 부분 아래에 반사광을 줘도 좋습니다. 밝은 부분에는 베이스 색상과 다른 색상을 옅게 깔면 색감이 더욱 풍부해집니다.

그림자는 빛의 방향을 고려해서 넣습니다. 베이스가 되는 그림자로 전체적인 입체감과 흐름을 정돈합니다. 각 부위의 질감이 다르다는 점을 주의하면서 짙은 색을 세밀하게 넣습니다. 이 단계에서 각 색상이 들어가는 흐름을 확실하게 정해 두면 마무리 단계가 편해집니다. 큰 그림자를 **[채색용 브러시3]**으로 부드럽게 칠합니다. **[채색용 브러시3]**을 사용하면 그림자가 아래의 색상과 자연스럽게 섞입니다. 단, 이 브러시를 지나치게 사용하면 그림이 흐릿해질 수 있으므로 주의합니다.

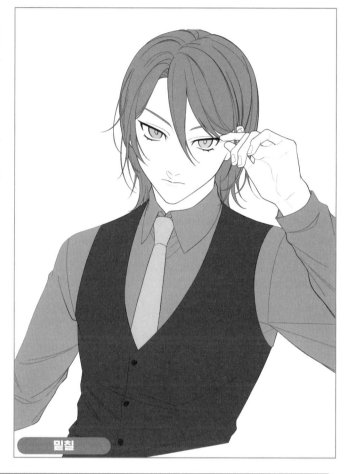

밑칠

머리카락	피부
#7b889e	#fefaf4

눈동자	셔츠
#e5bb8a	#8198b7

정장 조끼	넥타이
#313d42	#e2c890

피부 채색하기

피부는 '음영' 레이어를 사용하여 채색합니다. 다른 부분보다 옅은 부분의 그림자를 **[채색용 브러시2]**로 부드럽게 칠합니다. 그림자가 생기는 부분은 명암의 경계를 확실히 하여 입체감을 살립니다. 얼굴에는 붉은 계열의 색상을 주로 사용해 인물의 생기를 더합니다.

목의 그림자는 채도가 낮은 색상을 섞어 얼굴과 구별합니다. 채도를 낮추면 깊이감이 생깁니다. 빛이 역광이므로 인물의 피부 전체에 희미한 그림자를 표현합니다.

빛이 닿는 윤곽은 흰색에 가까운 밝은 색상으로 채색합니다. 피부와 피부가 맞닿는 부분에는 짙은 색상을 칠합니다. 그리고 **[채색용 브러시3]**을 사용해 눌러 주면 투명한 느낌이 납니다.

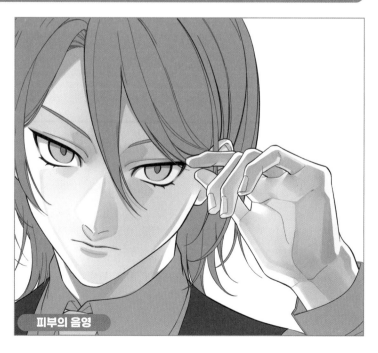

피부의 음영

눈동자는 선화 레이어 위에서 채색합니다.

❶ 밑칠
먼저 옅은 오렌지색으로 눈동자 전체를 칠합니다.

❷ 묘사
밝은색으로 눈동자 색깔을 정돈합니다. 그리고 그림자로 눈동자의 형태와 동공의 위치를 명확하게 표현합니다. 동공 가장자리에 짙은 색을 두르면 눈동자의 색상이 선명하게 보입니다. 그러나 선을 그리듯 채색하면 부자연스러워집니다. 그러므로 부드러운 마무리를 위해 지나치게 선명한 선은 사용하지 않습니다.

❸ 하이라이트
눈동자의 아랫부분과 동공 근처에 밝은색으로 하이라이트를 넣습니다. 진한 색 위에 포인트로 하이라이트를 넣는 느낌입니다. 이렇게 하면 투명한 느낌이 납니다. 하이라이트는 눈동자와 다른 색을 사용해야 눈동자의 색감이 다양하게 표현됩니다.

밑칠

묘사

하이라이트

		눈동자	
		표준 100%	
		눈동자_하이라이트 표준 100%	❸
		눈동자_묘사 표준 100%	❷
		선화 표준 100%	

기본적인 그림자로 전체적인 흐름을 잡습니다. 눈 주변, 코, 입에 짙은 색으로 그림자를 넣습니다.

눈 주위에 그림자로 입체감을 줍니다. 위아래의 눈꺼풀에 채도가 높고 붉은색을 사용하면 눈이 또렷하게 표현됩니다.

코에는 빛이 들어오는 반대 부분에 그림자를 넣습니다. 화면 왼쪽으로부터 강한 역광이 들어오고 있습니다. 이때 그림자의 농도와 면적으로 콧대 높이 등의 골격을 표현할 수 있습니다.

입술 아래에 그림자를 넣습니다. 윗부분을 [채색용 브러시3]으로 부드럽게 표현해 입술에 두께감을 줍니다.

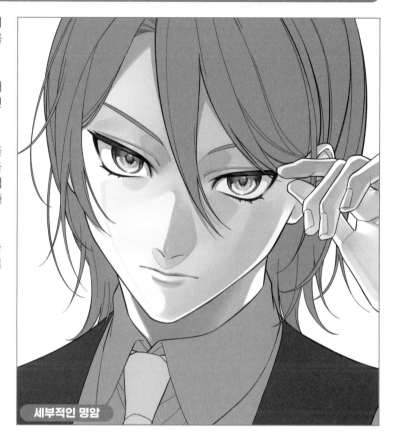

세부적인 명암

① 그림자1

② 그림자2

③ 하이라이트

[채색용 브러시1]로 머리의 어두운 부분에 그림자 베이스를 넓게 칠해 입체감을 표현합니다. 빛이 닿는 부분에는 베이스 색과는 다른 색상을 옅게 깔아줍니다. 이로써 머리 전체의 색감이 풍부해집니다.

그림자가 지는 부분은 더 짙은 색으로 칠합니다. 베이스 색과의 경계선을 명확히 하면 머리카락의 광택을 표현할 수 있습니다.

하이라이트는 머릿결을 고려해서 넣습니다. 머리카락 안쪽에 밝은색을 사용하면 빛이 그 사이를 관통하는 것처럼 보여 투명한 느낌을 표현할 수 있습니다.

의상 채색 - 역광으로 원단의 질감을 표현하기

의상은 다양한 질감에 주의하며 표현합니다. 그림자 베이스를 확실하게 넣어 입체감을 더해갈 기초를 만들어 줍니다.

◆━━━━━━━━━━━━━━━━ 셔츠 ━━━━━━━━━━━━━━━━◆

셔츠는 기본적으로 부드러운 소재지만 주름 부분은 눈에 잘 띕니다. '음영' 레이어를 사용해 팔이 접히는 부분에 주름이 잡히는 모양을 그립니다❶.
역광으로 그림자가 생기는 소매 부분도 묘사합니다❷.

❶의 레이어를 복제해서 '표준' 레이어로 변경한 다음 색감을 조절합니다❸. '오버레이' 레이어를 겹치고 [채색용 브러시1]로 빛이 닿는 부분을 밝혀줍니다❹.

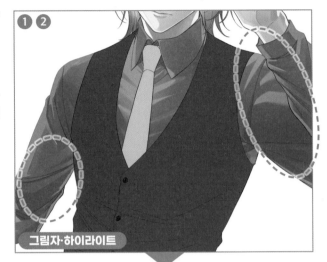

그림자·하이라이트

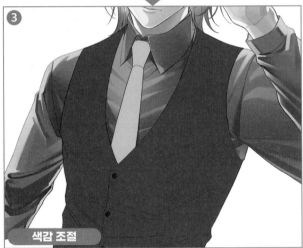

색감 조절

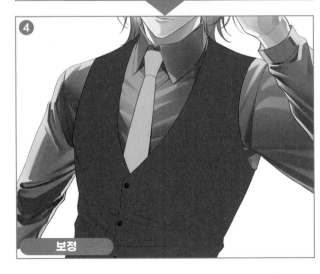

보정

60

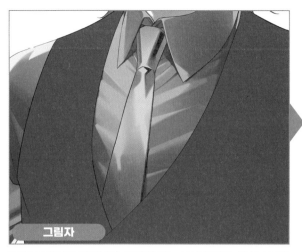

그림자

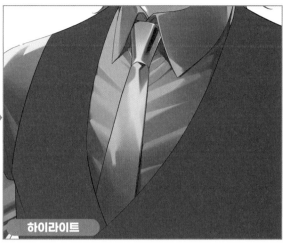

하이라이트

'음영' 레이어를 겹칩니다. 음영이 지는 부분에 짙은 색으로 그림자를 넣습니다.

빛이 닿는 부분에 하이라이트를 넣습니다. 주름 방향을 고려하여 셔츠의 광택을 표현합니다.

정장 조끼

❶ 그림자

❷❸ 보정1·2

❹ 라인

'음영' 레이어로 허리와 배의 곡선 부분에 주름진 모양을 그립니다.

하이라이트는 그림자와 구별할 수 있을 정도로 넣습니다. 조끼의 질감을 표현하기 위함입니다.

체형을 따라(옷 모양에 맞추어) 세로로 라인을 그려 넣습니다.

❺❻ 라인의 그림자·하이라이트

조끼의 라인에 그림자와 하이라이트를 묘사합니다. 등 쪽에서 빛이 들어오므로 가슴 중심이 가장 어둡습니다. 옷의 라인을 알아보기 쉽도록 부분적으로 밝혀줍니다.

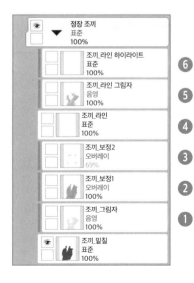

정장 조끼
표준
100%

조끼_라인 하이라이트
표준
100% ❻

조끼_라인 그림자
음영
100% ❺

조끼_라인
표준
100% ❹

조끼_보정2
오버레이
69% ❸

조끼_보정1
오버레이
100% ❷

조끼_그림자
음영
100% ❶

조끼 밑칠
표준
100%

◯◯ 안경 제작 - 하이라이트와 그림자 묘사로 금속 질감을 표현하기

① 선화

처음에 그려 놓은 러프 스케치를 바탕으로 [선화 브러시]를
사용해 선화를 그립니다.

이 일러스트는 인물이 정면을 향해 있는 구도입니다. 안경의
미세한 각도 차이를 주의하여 그리면 더욱 자연스러워집니다.

② 밑칠

은색으로 안경테 전체를 칠합니다.

③ 그림자1

안경테의 재질을 고려하여 그립니다.

하이라이트와 그림자에 강약을 주면 금속의 질감을 표현할
수 있습니다. 짙은 색으로 그림자를 칠하고 흰색으로 하이라
이트를 그려 광택을 표현합니다.

반대로 매트한 질감을 표현하고 싶을 때는 하이라이트 사용
을 최대한 억제해야 합니다(아래 그림).

선화

밑칠

그림자1

※ 안경의 제작 과정에 집중하기 위해 인물을 채색했던 레이어를 숨겼습니다.

하이라이트 사용을 억제하여 매트한 질감으로 표현한 안경테

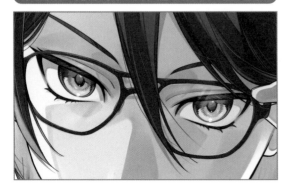

인물을 채색한 레이어를 표시한 상태

④ 그림자2

피부에 안경으로 인해 생긴 그림자를 그립니다. 그 외의 그림자는 얼굴의 굴곡에 따라 농도를 조절하면서 넣습니다.

⑤ 묘사하기

선화 레이어 위에 새 레이어를 올립니다. 하이라이트, 렌즈, 짙은 그림자를 묘사합니다. 렌즈의 색상이 너무 진해지면 눈이 가려지기 때문에 브러시 농도를 조절하면서 그립니다.

그림자2

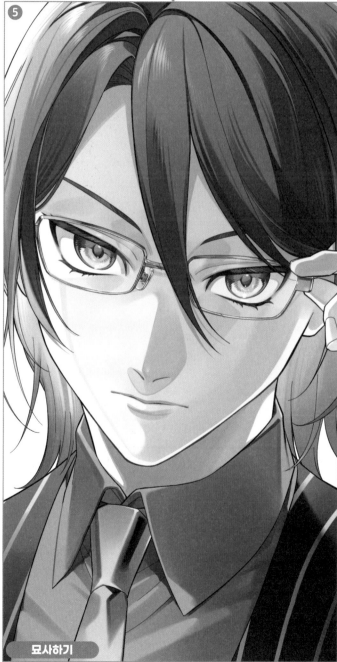

묘사하기

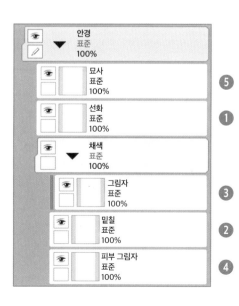

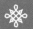 **배경 제작** - 전체를 보면서 적절한 오브제 디자인하기

인물에 잘 어울리도록 배경을 전체적으로 채색합니다. 인물이 주인공이므로 배경요소에 시선을 빼앗기는 일이 없도록 주의합니다. 빈 공간에는 적절한 **오브제(요소)**를 배치해 화면을 채우는 것이 중요합니다.

◆─────────────────────── 블라인드 ───────────────────────◆

먼저 배경의 오브제는 채색을 달리하여 구분합니다 ❶ ❷ ❸. 밋밋한 벽, 그리고 창문에 블라인드를 그립니다. 하이라이트와 그림자의 묘사에 강약을 주어 금속 질감을 표현합니다 ❹ ❺ ❻.

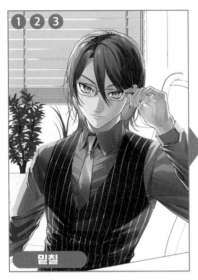

밑칠

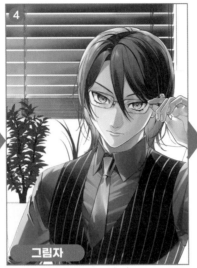

그림자

하이라이트

◆─────────────────────── 화분 ───────────────────────◆

화분과 식물을 그려 넣습니다 ❼ ❽ ❾. 안쪽에 있는 잎은 불투명도를 낮춰 채색함으로 원근감을 표현합니다. '오버레이' 레이어를 겹쳐 색을 보정합니다 ❿ ⓫.

묘사하기

색 보정

식물
표준
100%

식물_보정
오버레이
62% ⓫

식물_그림자
표준
100% ❾

식물_밑칠
표준
100% ❸

화분
표준
100%

화분_보정
오버레이
100% ❿

화분_하이라이트
표준
100% ❽

화분_그림자
표준
100% ❼

화분_밑칠
표준
100% ❷

블라인드
표준
100%

블라인드_보정
오버레이
20% ❻

블라인드_하이라이트
표준
100% ❺

블라인드_그림자
표준
100% ❹

블라인드_밑칠
표준
100% ❶

균형을 맞춰가면서 색상을 구분합니다 **①** ~ **④**. 가죽의 질감을 고려하여 무거운 색으로 매트하게 의자의 그림자를 표현합니다**⑤**. 역광의 하이라이트를 묘사한 후 '오버레이' 레이어를 겹쳐 색감을 보정합니다**⑥ ⑦**.

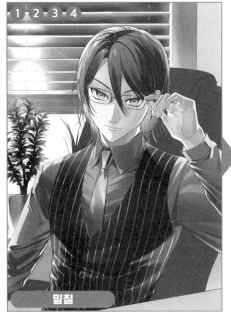

밀칠

그림자

하이라이트·보정

의자의 팔걸이와 테이블

의자의 팔걸이와 테이블에 드리운 인물과 의자의 그림자를 묘사합니다**⑧**. 이때 금속의 질감을 의식적으로 표현합니다. 가장자리에 하이라이트를 넣은 후 '오버레이' 레이어를 겹쳐 색감을 보정합니다**⑨ ⑩**.

그림자

하이라이트·보정

마무리 - 보정 효과를 사용해 인물을 더욱 강조하기

인물 보정

전체적인 보정은 포토샵을 활용합니다.

❶ 인물 가필하기
인물 레이어를 합칩니다. 부족한 묘사를 더하고 밝은 부분의 하이라이트를 가필합니다. 가는 선으로 머리카락을 표현해 머리카락의 밀도를 높입니다.

❷ ❸ ❹ 하이라이트와 오버레이
팔에 하이라이트를 추가합니다. '오버레이' 레이어를 올려서 색감을 조정합니다.

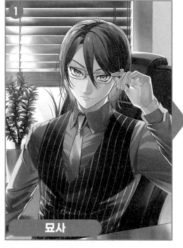

묘사

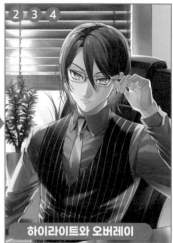

하이라이트와 오버레이

배경 보정

❺ 배경의 하이라이트
새 레이어를 배경 레이어에 클리핑해서 하이라이트를 추가합니다.

❻ ❼ ❽ 오버레이
'오버레이' 레이어를 겹쳐서 색감을 조절합니다.

❼ #6c4c21
(불투명도 34%)

❽ #8397ca
(불투명도 30%)

❾ 가우시안 블러
멀리 있는 배경은 '가우시안 블러'(불투명도 80 %)를 사용합니다. 이렇게 하면 인물과 확실히 구분되어 보입니다. 하지만 블러 효과가 지나치지 않도록 적당히 조절합니다.

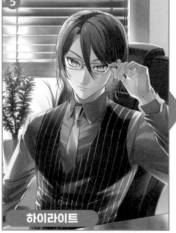

하이라이트

오버레이1

오버레이2

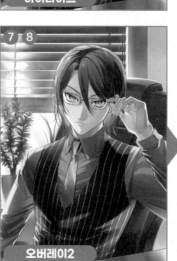

가우시안 블러

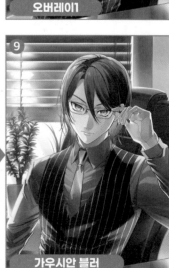

모든 레이어를 합친 후 다양한 보정 레이어를 올립니다.

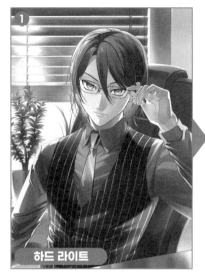

하드 라이트

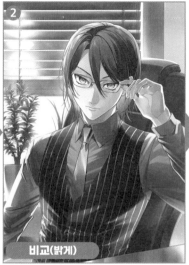

비교(밝게)

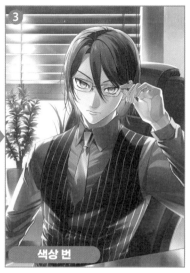

색상 번

'하드 라이트' 레이어를 불투명도 8%로 설정하여 겹칩니다. 색감과 빛을 연출해 줍니다.

'비교(밝게)' 레이어를 불투명도 80%로 설정하여 겹칩니다. 렌즈 플레어 효과를 사용해 블라인드 사이로 들어오는 빛을 표현합니다.

레이어를 전부 통합한 후 복제합니다. 복제한 레이어를 '색상 번' 레이어(불투명도 10%)로 변경합니다.

통합한 레이어를 한 장 더 복제합니다. ❸과 동일하게 복제한 레이어를 '하드 라이트' 레이어(불투명도 10%)로 변경한 후 겹쳐서 완성합니다❹.

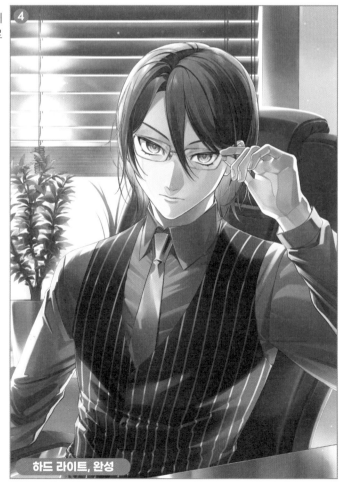

하드 라이트, 완성

	통합 후_하드 라이트	4
	통합 후_색상 번	3
∨ 📂 통합 전		
■ 비교(밝게)		2
하드 라이트		1
〉📁 <u>인물, 배경</u>		

ᴏᴏ 안경 교체 버전 제작하기

안경 교체 버전에 필요한 '매트한 재질의 세미 오토 타입 안경'을 제작합니다(완성 일러스트 ▶70쪽). 제작 방법은 앞서 설명한 기본 안경과 동일합니다.

❶ 선화
[선화 브러시]로 선화를 그립니다.

❷ 밑칠
짙은 회색으로 안경을 칠합니다.

❸ ❹ 그림자
62쪽의 금속 프레임과는 반대로 그림자를 약하게 묘사하면 매트한 질감을 표현할 수 있습니다.
피부에 안경으로 인해 생긴 그림자를 그립니다.

❺ 가필하기
선화 레이어 위에 '표준' 레이어를 겹칩니다. 렌즈에 비친 빛과 안경테의 하이라이트를 가필합니다. 그림자의 묘사와 마찬가지로 하이라이트도 절제하여 표현합니다.

선화

밑칠

그림자

가필하기

∞ 안경 교체 버전 갤러리

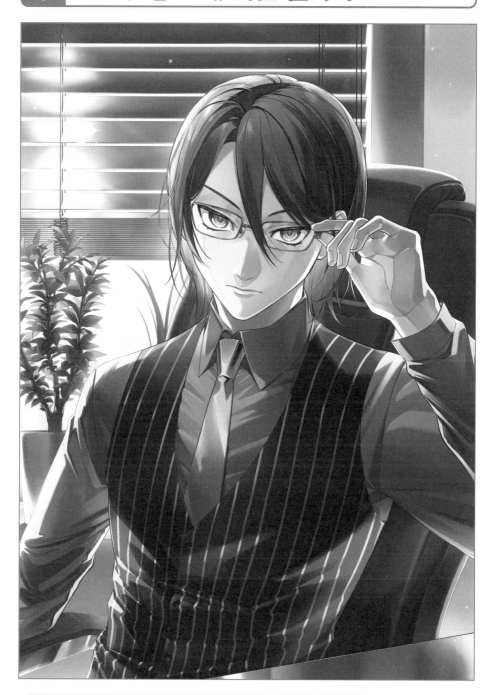

일러스트레이터 코멘트

테가 얇은 안경은 침착하고 지적인 캐릭터에 잘 어울립니다. 또한 림의 폭이 좁은 안경은 눈과 안경이 겹친다는 점을 알아둡시다. 잘못하면 안경테가 눈동자를 가려 버리기 때문입니다.

색상 변경 버전은 쿨한 이미지에 맞는 색상으로 변경합니다. 여기에서는 은색 테에 보라색을 섞어 파란 계열의 색상으로 변경했습니다. 일러스트 전체의 배색과 어울리는 같은 계열의 색상입니다.

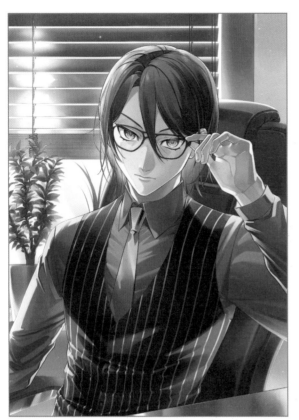

타입: 세미 오토

안경테 종류: 풀 림

안경테 재질: 셀룰로이드

도쿄메가네 코멘트

투 브리지(렌즈를 잇는 브리지가 두 개)에 세미 오토 타입의 안경으로 품격 있는 인상을 줍니다.

색상 변경 버전

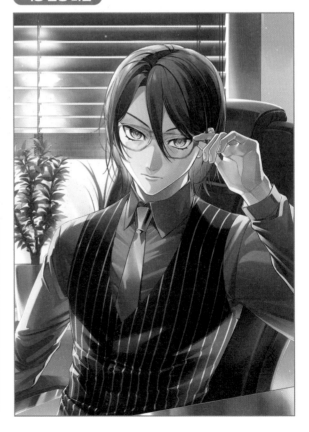

일러스트레이터 코멘트

매트한 재질의 테가 두꺼운 안경입니다. 재질의 영향으로 빛의 반사가 적습니다. 그러므로 하이라이트의 묘사는 최소한으로 합니다. 그림자와의 경계는 확실하게 줍니다. 이는 입체감을 잃지 않도록 하기 위함입니다.
테가 두꺼운 안경은 얼굴에 무게감을 주고 딱딱한 인상을 강조합니다. 색상은 검정에서 흰색으로 변경했습니다. 전혀 다른 배색을 사용해 안경의 또 다른 매력을 끌어냅니다.

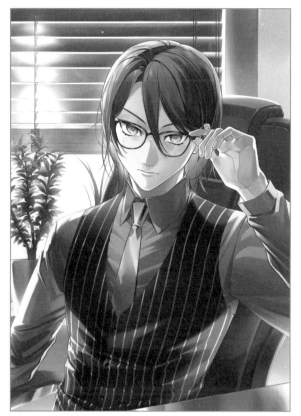

타입: 보스턴

안경테 종류: 풀 림

안경테 재질: 셀룰로이드

도쿄메가네 코멘트

세로 폭이 넓은 보스턴 타입의 안경입니다. 둥근 느낌의 형태, 그리고 프런트 부분과 템플의 색이 다르다는 점이 특징입니다. 색감이 풍부해 얼굴에 화려한 느낌을 더합니다.

색상 변경 버전

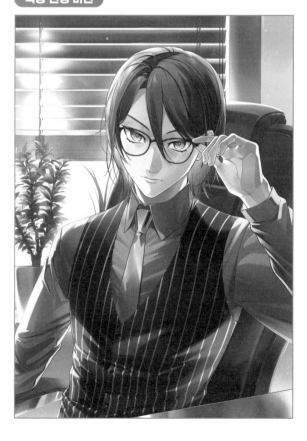

일러스트레이터 코멘트

안경테에 무늬가 들어간 갈색 계열의 안경입니다. 70쪽의 안경과 마찬가지로 테 자체는 두껍지만 재질이 투명합니다. 하이라이트를 확실히 묘사합니다. 단, 금속 테만큼의 광택은 없습니다.

색상 변경 버전에서는 안경테의 색상을 과감하게 붉은 계열로 변경했습니다. 전체적으로 통일감 있는 색상이 포인트가 됩니다.

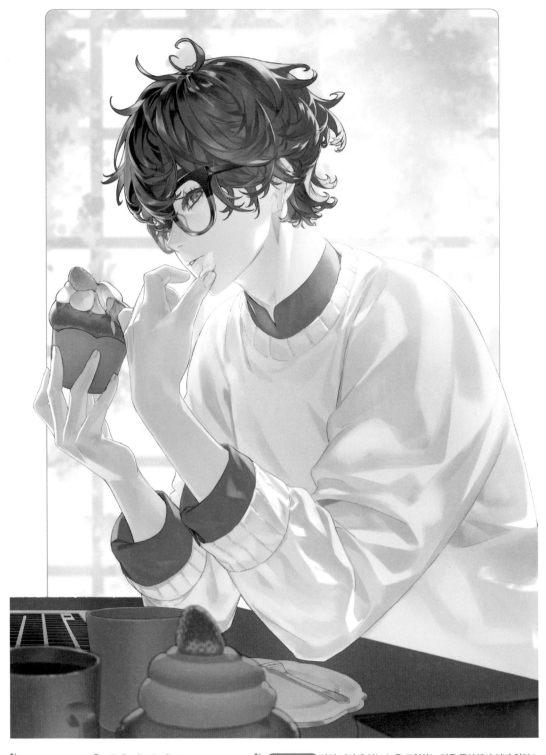

Illustration by 후아스나

사용 프로그램	CLIP STUDIO / Photoshop
Twitter	@applepiefasna
pixiv	3630934
Tumblr	https://fasna.tumblr.com/

코멘트 안경 너머에 있는 눈을 표현하는 것을 좋아해서 이번 일러스트 작업도 즐거웠습니다. 특히 두께가 있는 안경테는 그리는 보람이 있어 좋아합니다. 어떤 모양의 안경을 썼든, 안경남캐는 섹시하고 매력적으로 느껴집니다.

일러스트레이터. MV 일러스트나 게임 일러스트 등에서 활동. 주요 실적으로는 <CHUNITHM> 게임 일러스트(SEGA), VTuber <나기하라 스즈나> MV 일러스트(RIOT MUSIC) 등이 있다.

〇〇 안경 해설

타입: 웰링턴

안경테 종류: 풀 림

안경테 재질: 셀룰로이드

도쿄메가네 코멘트

세로 길이가 짧고 샤프한 얼굴선을 가진 인물입니다. 세로 폭이 넓은 웰링턴 안경으로 얼굴에 둥근 느낌을 줍니다. 곡선적인 형태와 그러데이션 컬러의 언더 림이 멋스럽습니다.

사용하는 펜과 브러시

[채색 & 융합] 주로 면적이 큰 그림자를 채색할 때 사용합니다. 또 터치가 눈에 띄는 부분을 눌러줄 때도 사용합니다.

[오일 파스텔] 색을 러프하게 채색할 때 사용합니다. 이 일러스트에서는 피부와 머리카락, 옷, 소품에 사용합니다.

[불투명 수채] 색을 러프하게 채색한 후 터치가 과한 부분을 조화롭게 만들거나 정돈할 때 사용합니다. [채색 & 융합]과의 차이는 지나치게 둔하지 않는다는 점입니다. 경계선을 남기면서 채색을 조화롭게 하고 싶을 때 사용합니다.

[진한 수채] 하이라이트 등 또렷하게 채색하고 싶은 부분에 사용합니다.

그밖에 배경의 식물 잎을 그릴 때에는 전용 브러시인 [나뭇잎 브러시]를 사용합니다. [나뭇잎 브러시]의 설정 방법은 80쪽에 게재하였습니다.

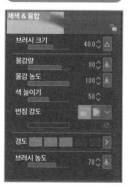

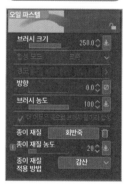

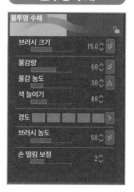

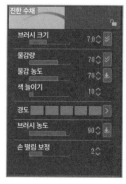

선화~밑칠 - 세부적으로 레이어를 분리하는 이유

❶ 선화

선화는 [짙은 연필](CLIP STUDIO에 기본적으로 탑재된 펜)로 그립니다. 선화 레이어는 '인물', '안경', '가까운 거리의 소품', '중간 거리의 소품', '책상', '배경' 총 6개로 나누어 제작합니다. 선화 레이어를 분리하는 이유는 안경 교체 버전을 제작하는 것 외에도 마무리 단계에서 레이어마다 각기 다른 블러 효과를 추가하기 위함입니다.

인물의 선화는 부분적으로 바깥 라인을 강하고 짙게 그립니다. 반대로 색상과 조화시키고 싶은 부분은 가는 선으로 그립니다. 먼 배경은 선화를 제작하지 않습니다. 희미하게 보이기 위함입니다.

❷ ❸ 밑칠

먼저 회색으로 인물의 전체 실루엣을 채색합니다❷. 부위별로 클리핑한 '표준' 레이어를 만들고 각 레이어를 색상별로 나눕니다❸. 부위별로 레이어를 분리하면 나중에 색감을 조절하기 쉬워집니다.

피부	머리카락
#f1c3af	#1e263d

스웨터	셔츠
#f9dec1	#454e62

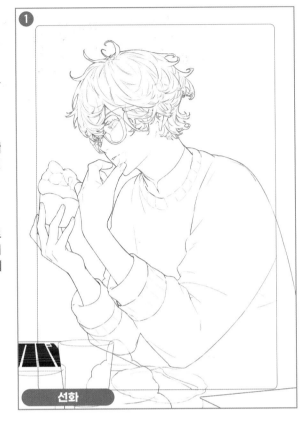

선화

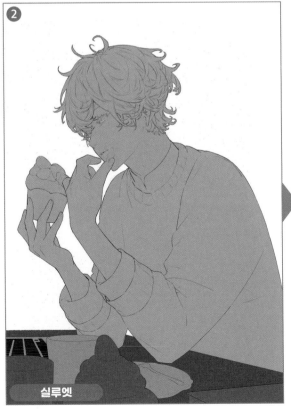

실루엣

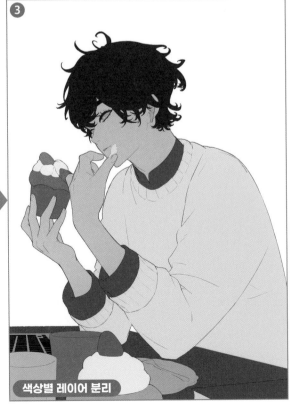

색상별 레이어 분리

✿ 인물 채색 - 전체를 회색으로 칠하여 쉽게 음영 표현하기

─── 전체적으로 그림자 넣기 ───

'곱하기' 레이어를 겹쳐 인물 전체에 회색 그림자를 넣습니다. 나중 단계에서 색상의 음영 조정을 용이하게 하기 위해 회색을 사용합니다. 먼저 [채색 & 융합]의 그러데이션으로 그림자를 줍니다❶. 그 후 [오일 파스텔]로 대략적인 그림자를 묘사합니다. 그리고 [불투명 수채]로 형태를 잡아준 후 정돈합니다❷. 머리카락과 눈동자, 옷의 짙은 그림자는 [진한 수채]로 묘사합니다.

그림자1

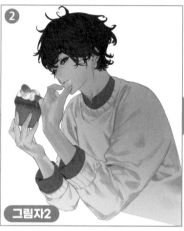

그림자2

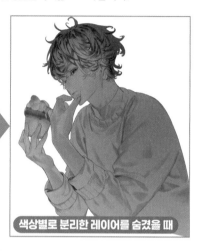

색상별로 분리한 레이어를 숨겼을 때

POINT 부위별 그림자 채색 방법

피부

눈동자

머리카락

옷

피부
뼈와 근육의 질감을 고려하여 그 위에 그림자를 얹듯이 그립니다.

눈동자
깊이감을 고려하여 묘사합니다. 흰자 위와 눈동자 속 홍채는 블러 처리합니다. 하이라이트를 선명하게 주어 촉촉한 느낌을 표현합니다.

머리카락
빛이 닿는 부분은 세밀하게 묘사합니다. 빛과 그림자의 경계가 가장 정보량이 많기 때문입니다. 세부 묘사를 통해 질감을 표현합니다. 그림자의 안쪽을 지나치게 묘사하면 인상이 무거워지므로 머리카락의 질감을 가볍게 묘사하는 정도로 합니다.

옷
팔 주위의 주름은 안쪽 팔의 존재를 의식하여 형태를 정리합니다. 어깨나 팔꿈치는 굽히고 있으므로 날카롭게 주름을 묘사합니다. 반대로 몸통 주변은 크고 부드러운 주름을 묘사합니다. 스웨터는 넉넉한 느낌의 질감을 표현합니다.

'오버레이' 레이어를 겹쳐 색을 입힙니다❸❹. 이 일러스트는 '낮에서 저녁으로 넘어가는 무렵의 카페'라는 상황을 설정했으므로 따뜻한 빛을 표현합니다. 그러므로 피부가 오렌지 계열이 되도록 색감을 조절합니다. ❸의 레이어를 복제하고 선화 레이어에 클리핑해서 겹칩니다❺. 이로써 선화의 색감도 조절할 수 있습니다.

색감 조절(인물)

색감 조절(케이크)

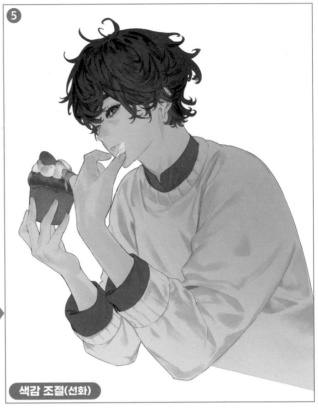

색감 조절(선화)

'오버레이' 레이어(불투명도 70%)로 아래쪽을 밝혀 반사광을 표현합니다❻. '스크린' 레이어(불투명도 95%)로 왼쪽 상단으로부터 내려오는 빛을 표현합니다❼. '더하기(발광)' 레이어로 인물 전체에 하이라이트를 넣습니다❽. 먼저 [오일 파스텔]로 약간 밝은 부분을 그린 후 [불투명 수채]로 형태를 정리합니다. 머리카락의 하이라이트는 [진한 수채]로 그립니다. 하이라이트는 청록색이나 황록색을, 그림자는 노란색 계열을 사용합니다.

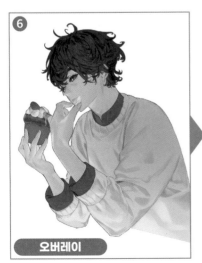

오버레이

스크린

더하기(발광)

부위별 하이라이트 채색 방법

피부

머리카락

옷

얼굴은 돋보여야 하는 부분입니다. 코 끝과 윤곽 등 강조하고 싶은 부분에 샤프한 느낌의 빛을 넣습니다. 빰과 같이 둥근 느낌이 나는 부분은 블러 처리해서 부드러워 보이게 합니다.

빛이 닿는 왼쪽 상단을 중심으로 묘사해 나갑니다. 빛과 그림자의 윤곽을 선명하게 표현하면 강한 빛을 묘사할 수 있습니다.

스웨터는 빳빳한 재질이 아니기 때문에 부분적으로 붓의 질감을 남겨 그립니다.

가필하기·색감 조절

케이크와 눈동자를 가필합니다 ⑨ ⑩. 눈동자는 '오버레이' 레이어를 사용해 색감을 더합니다. '곱하기' 레이어로 얼굴에 혈색을 더해줍니다 ⑪. '오버레이' 레이어로 전체적으로 환하게 밝힙니다 ⑫ ⑬. 클리핑한 '표준' 레이어를 겹칩니다. 채색한 대로 선이 떠 보이지 않도록 선화 색감을 변경합니다 ⑭ ⑮.

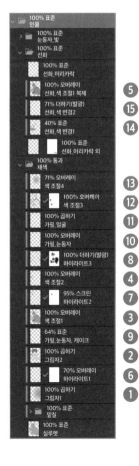

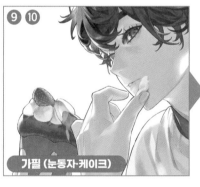

⑨ ⑩

가필 (눈동자·케이크)

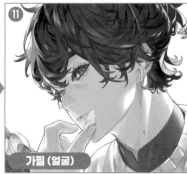

⑪

가필 (얼굴)

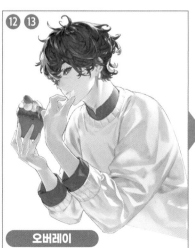

⑫ ⑬

오버레이

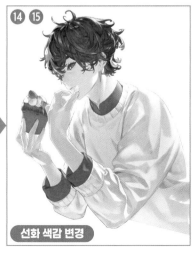

⑭ ⑮

선화 색감 변경

◆ 가까운 거리의 소품 ◆

밑칠

그림자

나중 단계에서 가까운 거리의 소품만 블러 처리를 할 수 있도록 중간 거리의 소품과는 레이어를 분리하여 작업합니다. 먼저 회색으로 실루엣을 채색한 후, 부분별로 레이어를 만들고 클리핑해서 색상을 분류합니다.

'곱하기' 레이어를 겹쳐서 그림자를 묘사합니다.

오버레이

하이라이트·선화 색감 변경

'오버레이' 레이어(불투명도 83%)를 겹쳐 색감을 조절합니다.

'더하기(발광)' 레이어(불투명도 80%)를 겹쳐 하이라이트를 묘사합니다. 채색한 색상에 맞게 선화 색을 변경합니다.

6 #966371

8 #3b0003

◆ 중간 거리의 소품 ◆

가까운 거리의 소품과 동일한 순서로 채색합니다. 먼저 회색으로 실루엣을 채색한 다음 '오버레이' 레이어를 클리핑해 부분별로 색상을 분류합니다❾❿.
'곱하기' 레이어를 겹쳐 그림자를 묘사합니다⓫⓬.
'오버레이' 레이어를 겹쳐 하이라이트를 묘사합니다⓭. 맨 위에 레이어를 만들고 안쪽에 빛을 넣습니다⓮. 채색한 색상에 맞춰서 선화 색을 변경합니다⓯.

15 #06050e

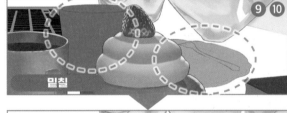

밑칠

그림자

하이라이트

빛 추가·선화 색 변경

❶ 밑칠

갈색으로 전체를 칠합니다.

❷ 나뭇결 그리기

'오버레이' 레이어를 겹쳐 나뭇결을 묘사합니다.

❸ ❹ 그림자 그리기

'곱하기' 레이어를 겹쳐 인물로 인해 생긴 그림자를 그립니다.

❺ 색감 조절하기

'오버레이' 레이어를 겹쳐 색감을 조절합니다.

❺ #999382

❻ 하이라이트 넣기

'스크린' 레이어(불투명도 63%)를 겹쳐 **[나뭇잎 브러시]**(→80쪽)로 안쪽에 하이라이트를 묘사합니다.

❼ ❽ 반사광 넣기

인물과 소품 아래에 반사광을 묘사합니다. 마지막으로 불투명도를 조절합니다(52%, 60%).

밑칠

나뭇결 그리기

그림자 그리기

색감 조절

하이라이트

반사광

100% 표준
책상

		60% 표준	❽
		책상_반사2	
		52% 표준	❼
		책상_반사1	
		63% 스크린	❻
		책상_하이라이트	
		100% 오버레이	❺
		책상_보정	
		100% 오버레이	❷
		책상_나뭇결	
		100% 곱하기	❹
		책상_그림자2	
		100% 곱하기	❸
		책상_그림자1	
		100% 표준	❶
		책상_밑칠	

밑바탕

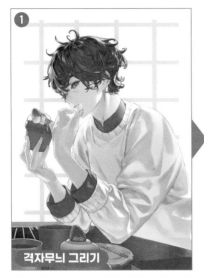

격자무늬 그리기

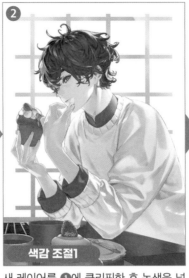

색감 조절1

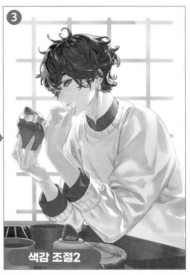

색감 조절2

태양광을 표현하기 위해 옅은 오렌지 색상으로 격자무늬의 베이스를 그립니다.

새 레이어를 ❶에 클리핑한 후 녹색을 넣어서 조절합니다.

청록색 계열의 색상을 넣어 낮 시간대를 표현합니다.

식물

아래 그림의 **[나뭇잎 브러시]**로 식물의 실루엣을 그립니다❹.
음영을 크게 넣어 식물에 입체감을 줍니다❺. ❹보다 명도가 약간 높은 색을 사용합니다. '오버레이' 레이어를 겹쳐 하이라이트를 묘사합니다❻ ❼.
바깥쪽은 밝히고 윤곽은 흐리게 합니다.

인물의 뒤쪽에 위치하는 소품은 레이어를 통합한 후 흐릿하게 합니다. 이 단계에서는 거의 묘사하지 않습니다.
먼 배경의 정보량을 줄이면 인물이 강조됩니다. 묘사의 정도에 따라 깊이감을 표현할 수 있습니다.

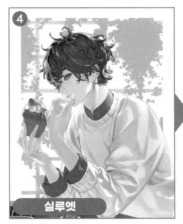

실루엣

묘사하기

나뭇잎 브러시

나뭇잎 브러시	
브러시 크기	170.0
불투명도	100
✓ 밑바탕 혼색	
물감량	80
물감 농도	70
색 늘이기	10
입자 크기	214.7
입자 밀도	

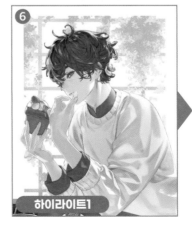

하이라이트1

하이라이트2

❶ ~ ❼의 레이어를 통합하여 인물의 뒤
쪽을 흐리게 합니다❽. '색상 닷지' 레이
어를 겹쳐서 화면 아래쪽을 밝혀주어 반
사광을 표현합니다❾. 붉은색으로 배경
프레임 선을 표시합니다❿.

통합, 흐리기

밝히기

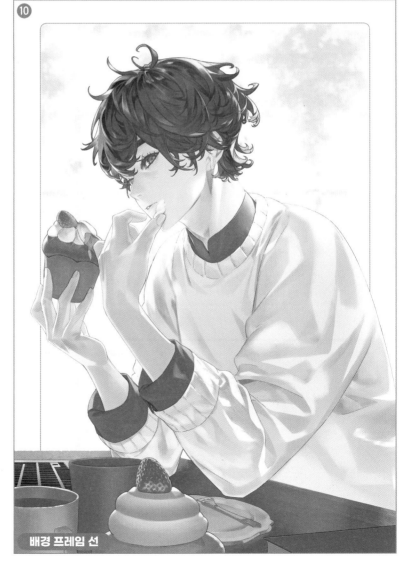

배경 프레임 선

◯◯ 안경 제작 - 안경테의 색상을 그러데이션으로 표현하기

테가 두꺼운 안경을 그립니다. 두께를 표현함으로 존재감 있는 안경을 연출합니다. 안경이 크기 때문에 위치가 조금이라도 어긋나면 어색해 보입니다. 안경의 코 패드가 코에 정확하게 걸리도록 주의하여 위치를 잡습니다.

❶ 선화 그리기

[짙은 연필]로 선화를 그립니다. 안경의 구조를 떠올리며 그려나갑니다. 특히 살짝 올라온 코 패드(11쪽 참조)의 모양을 정확하게 묘사합니다.

❷ 밑칠

전체를 짙은 갈색으로 채색합니다. 코에 닿는 부분은 피부가 비칠 정도로 투명하게 묘사합니다.

2 #271808

❸ 안경테 하반부의 색상 변경하기

안경테의 하반부는 녹색으로 채색합니다. 녹색 부분은 반투명한 재질입니다. 상반부와 다른 질감이 표현되도록 주의해서 그립니다.

❹ 그림자 그리기

'곱하기' 레이어를 겹쳐 그림자를 묘사합니다. 질감을 선명하게 묘사해 그림의 분위기를 한층 더해줍니다.

❺ 하이라이트 그리기

'더하기(발광)' 레이어를 겹쳐 하이라이트를 묘사합니다. 모서리 부분에는 빛을 넣어 강약을 줍니다. 안경테의 딱딱한 질감을 표현합니다.

※ 안경의 제작 과정에 집중하기 위해 인물을 채색했던 레이어를 숨겼습니다.

선화

밑칠

하반부 색상 변경

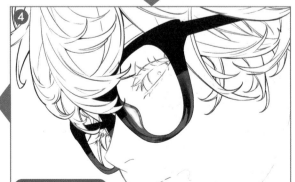

그림자

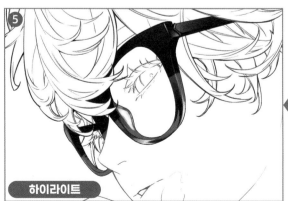

하이라이트

⑥ 안쪽 부분 밝히기

인물의 오른쪽 눈의 안경테를 보다 밝게 표현하여 안쪽의 깊이
감과 공간감을 더해줍니다.

⑦ 렌즈 그리기

선화 레이어 위에 '표준' 레이어를 만들어 렌즈를 그립니다. 불투
명도를 72%로 조절하여 투명한 렌즈를 표현합니다.

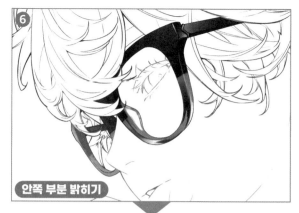

안쪽 부분 밝히기

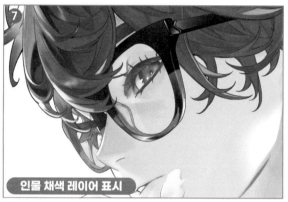

인물 채색 레이어 표시

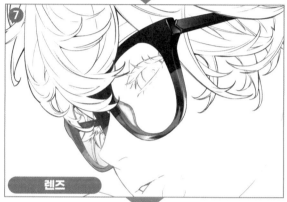

렌즈

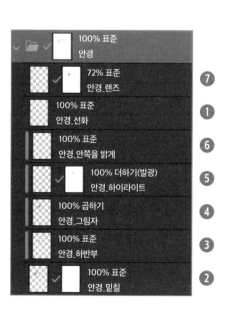

100% 표준		
안경		
72% 표준	⑦	
안경_렌즈		
100% 표준	①	
안경_선화		
100% 표준	⑥	
안경_안쪽을 밝게		
100% 더하기(발광)	⑤	
안경_하이라이트		
100% 곱하기	④	
안경_그림자		
100% 표준	③	
안경_하반부		
100% 표준	②	
안경_밑칠		

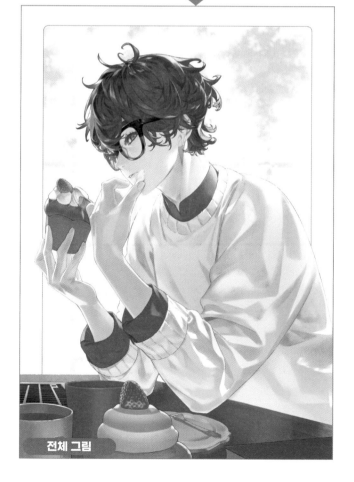

전체 그림

✿ 마무리 - 색감을 조절해 외광 표현하기

최종 보정은 포토샵으로 합니다. 캐릭터와 소품에 통일감을 주기 위해 다양한 조절 레이어를 겹칩니다.

◆── 화면의 아랫부분 가공하기 ──◆

가까운 곳의 소품 (통합)

스크린

가까운 거리의 소품 레이어를 합칩니다❶. 색을 어둡게 하고 흐리게 처리합니다. 이것은 인물을 강조하기 위함입니다. '스크린' 레이어를 겹쳐 아래에서부터 녹색으로 밝게 합니다❷. 식물이 비친 반사광을 표현합니다.

◆── 전체 색감 조정하기 ──◆

레벨 보정

밝기·대비

특정 색상 영역 선택

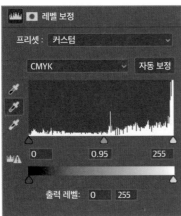

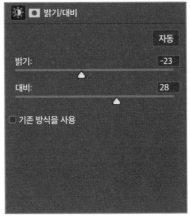

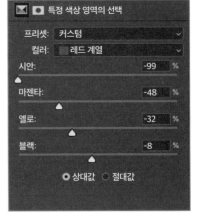

새 조정 레이어를 세 개 겹칩니다. 각각 '레벨 보정'❸, '밝기·대비'❹, '특정 색상 영역 선택'❺으로 조정합니다. 조정 내용은 위의 그림과 같습니다. 전체 색조에 따뜻한 느낌을 더해 인물을 강조합니다.

가장 위에 '오버레이' 레이어(불투명도 16%)를 겹치고 손목 부근에 빛을 그립니다 . 팔을 통과하는 빛도 표현합니다. '오버레이' 레이어를 한 장 더 올려 인물의 후두부에 빛을 넣습니다 ⑦. 창문의 빛이 더욱 강조 됩니다.

조절 전

빛 조절1

조절 전

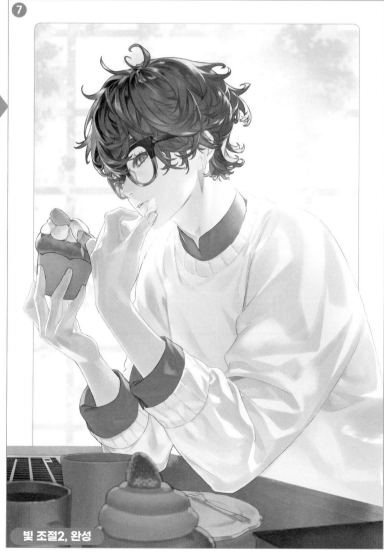

빛 조절2, 완성

빛 조절

빛 조절2 ⑦

빛 조절1 ⑥

안경

조절

특정 색상 영역의 선택 ⑤

밝기, 대비 ④

레벨 보정 ③

소품 근경(통합) ②

스크린 ①

 # 안경 교체 버전 제작하기

안경테의 아래 절반을 베이지색 계열로 변경합니다. 렌즈는 오렌지 계열의 색상으로 합니다. 블루 라이트 차단 기능이 있는 렌즈입니다(완성 일러스트 ▶87쪽).

레이어 복제

이전 단계에서 그려 둔 안경 폴더를 복제합니다.

색상 변경

안경의 바탕색과 하반부의 레이어 '투명 픽셀'을 잠가서 색상을 변경합니다.

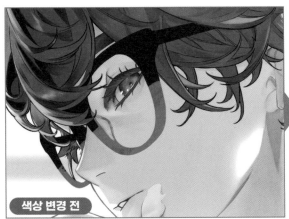

색상 변경 전

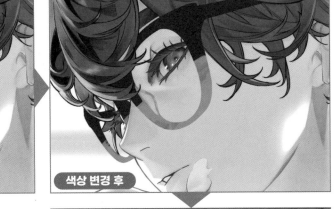

색상 변경 후

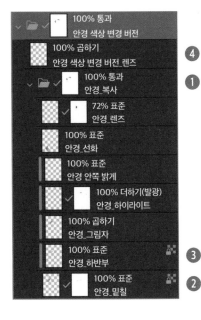

렌즈

복제한 안경 폴더 위에 '곱하기' 레이어를 올려서 렌즈 전체를 채색하면 완성입니다.

 #F9E1C3

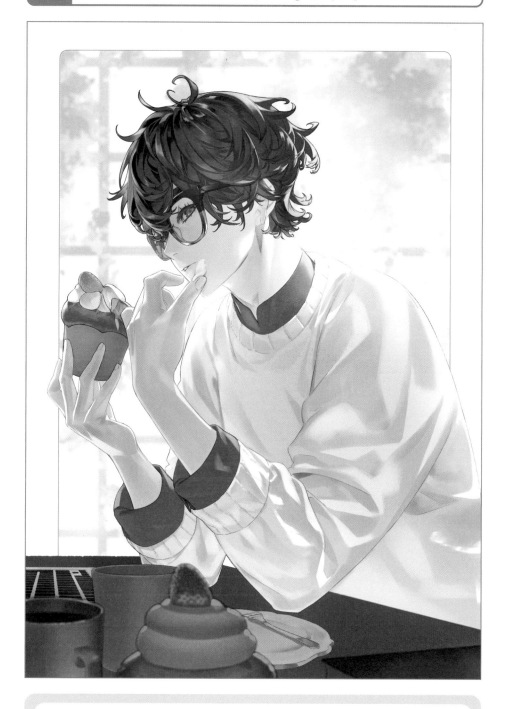

일러스트레이터 코멘트

'카페에서 간식을 먹으며 노트북으로 과제를 하는 학생'이라는 설정입니다. 색상 변경 버전에서는 렌즈를 강한 블루 라이트 차단 기능으로 바꿨습니다. 색이 짙을수록 강력하게 블루 라이트를 차단합니다. 안경테의 하반부를 베이지색 계열로 바꾸어 어른스러운 분위기를 연출합니다. 블루 라이트 차단 안경은 '온종일 노트북 화면을 보고 있다'는 설정을 표현할 수 있습니다.

타입: 옥타곤

안경테 종류: 풀 림

안경테 재질: 셀룰로이드

도쿄메가네 코멘트

팔각형의 옥타곤 타입의 안경입니다. 세로로 약간 길쭉하고 테가 두꺼워 존재감이 있습니다. 팔각형 모양이 얼굴의 형태와 잘 어우러져 인물에게 온화한 인상을 더해 줍니다.

색상 변경 버전

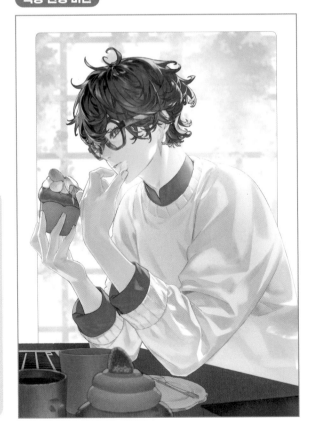

일러스트레이터 코멘트

72쪽의 안경처럼 테가 두껍지만 이 안경테가 훨씬 개성이 있습니다. 독특한 모양이어서 인물도 독특한 분위기를 냅니다. 색상 변경 버전에서는 안경테의 재질을 대모갑으로 바꿨습니다. 테가 두꺼워 질감이 눈에 띕니다. 대모갑 안경은 연령대가 높은 사람들이 좋아할 만한 디자인이라서 일러스트의 인물과는 잘 어울리지 않을 것 같지만, 그런 점이 미스터리한 분위기를 연출합니다.
안경 디자인의 유행은 시대에 따라 변합니다. 일러스트의 상황을 설정할 때, 시대 배경을 염두에 두고 안경의 형태나 디자인을 정하는 것도 재미있습니다.

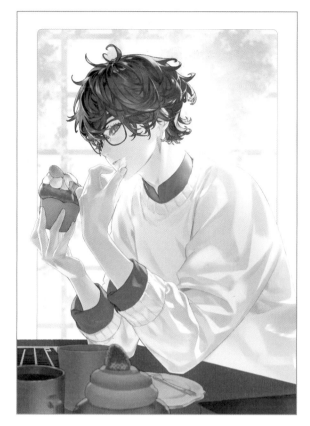

타입: 렉싱턴

안경테 종류: 풀 림

안경테 재질: 금속

도쿄메가네 코멘트

세로로 긴 렉싱턴 안경입니다. 테의 아랫부분은 약간 둥근 느낌이 나는 사각형으로 톱 림(림 상부)이 강조되어 있습니다. 긴 얼굴에 부드러운 인상을 더해줍니다.

색상 변경 버전

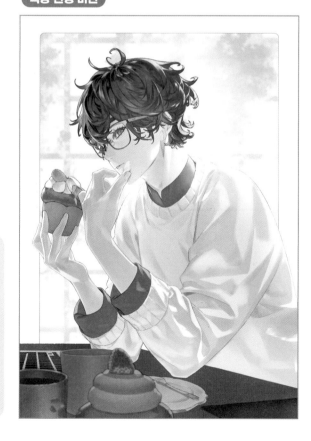

일러스트레이터 코멘트

계속해서 두꺼운 안경테를 그렸기 때문에 이번에는 얇은 안경으로 변경해 봤습니다. 테가 얇아지면 신경질적이고 시크하면서도 지적인 느낌을 줍니다. 금속 소재의 질감이 차가운 인상을 더욱 강조합니다.
안경은 인물의 특성을 돋보이게 하는 기호적인 모티브입니다. 미리 그 형태와 소재를 결정한 후 그리고 싶은 인물의 이미지를 설정하면 더 재미있습니다.

Illustration by **기노하나 히란코**

사용 프로그램	CLIP STUDIO
Twitter	@popopopopoopw
pixiv	3371956
Instagram	@konohana.hirannko

코멘트 소년~청년기의 중성적인 남자의 매력을 표현하고자 했습니다. 안경은 인물의 배경이 되는 세계관을 만든 후에 선택합니다. 남자를 그릴 때는 최대한 매력적으로 그리려고 합니다. '이 사람이라면 죽어도 좋아' 하는 모습이 될 때까지 몇 번이고 수정하고 또 수정합니다.

일러스트레이터. 개인부터 상업적인 작업까지 폭넓은 분야에서 활동. 주요 실적으로는 <일하는 세포 코믹 앤솔러지> 일러스트(이치진샤), <디지털 일러스트의 수준이 확 올라간다! 캐릭터와 배경 칠하기 달인 북> 일러스트와 메이킹(나츠메사) 등이 있다.

�👓 안경 해설

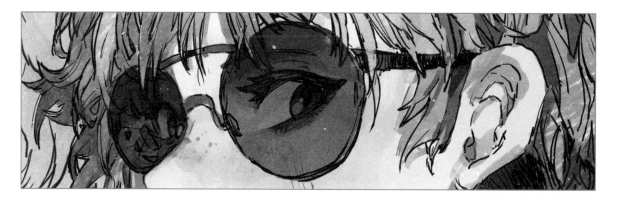

타입: 라운드

안경테 종류: 풀 림

안경테 재질: 금속

도쿄메가네 코멘트

세로 폭이 좁고 턱이 짧은 오각형 얼굴의 인물입니다. 이런 스타일의 얼굴은 세로로 약간 긴 라운드 타입의 안경을 추천합니다. 둥글고 매끄러운 디자인이 얼굴에 부드러운 인상을 더해줍니다.

❋ 사용하는 펜과 브러시

[연필R] 러프 스케치를 그릴 때 사용합니다. 아날로그적인 표현이 특징입니다. 브러시 크기는 필요에 따라 바꿉니다. 기본적으로는 약간 두껍게 설정합니다. 가는 선으로 러프 스케치를 그리면 세밀한 부분에 쓸데없는 선을 많이 사용하게 되기 때문입니다.

[하이테크] 선화부터 스케치 단계까지 사용하는 오리지널 브러시입니다. 잉크 펜과 같은 터치감이 되도록 조절합니다.

[진한 수채] CLIP STUDIO에 기본적으로 탑재된 수채 브러시입니다. 바탕색을 칠하거나 넓은 면적을 채색할 때 사용합니다.

[플랫] 옅게 겹쳐서 칠하면 마커 같은 느낌을 낼 수 있습니다. 필압을 강하게 하면 탄력 있는 진한 채색도 할 수 있습니다.

[에어브러시(부드러움)] CLIP STUDIO에 기본적으로 탑재된 에어브러시입니다. 볼 등 부드러운 감촉의 부위를 채색할 때 사용합니다.

[물보라] 마무리 단계에서 화면 전체에 물보라 느낌을 줄 때 사용합니다.

 러프 스케치~선화 - 실루엣을 고려하여 형태 잡기

러프 스케치

❶ 러프 스케치

먼저 **[연필R]**로 러프 스케치를 그립니다. 이때 '그리고 싶은 모티브의 실루엣'을 생각합니다. 실루엣(윤곽)이 무너지면 세밀한 부분을 묘사해도 좋은 묘사를 할 수 없습니다. 그래서 **[진한 수채]**로 먼저 실루엣을 잡기도 합니다. 또 일러스트의 참고 자료를 수집하는 일도 중요합니다. 묘사의 퀄리티가 향상되기 때문입니다.

❷ 컬러링한 러프 스케치

러프 스케치 단계에서 대략적인 색을 올려 둡니다. 이 단계에서 전체적인 색감을 확인하여 처음 생각했던 색감에서 많이 벗어나지 않도록 합니다. 이 일러스트는 옅은 분위기의 소년~청년기의 남성이 메인 모티브입니다. ❷와 같은 색감으로 이미지를 설정했습니다.

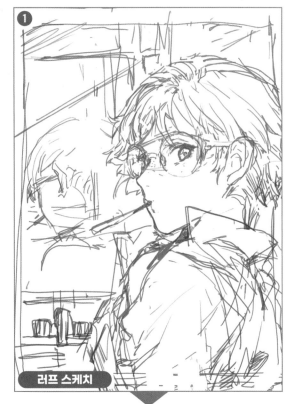

러프 스케치

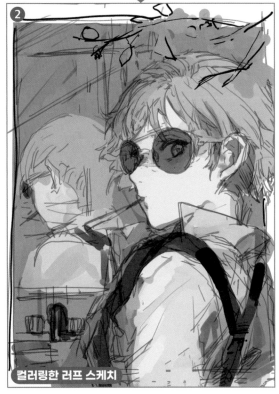

컬러링한 러프 스케치

일러스트의 대략적인 이미지가 정해졌다면 러프 스케치를 그린 레이어 위에 '곱하기' 레이어를 올리고 [하이테크]를 사용해 선화를 그립니다.
깔끔한 선화를 그리기 위해 짧은 선을 연속적으로 사용하지 않고 긴 선으로 그립니다. 또 채색 작업을 편리하게 하기 위해 선화 레이어는 배경과 인물로 나누어 줍니다.

선화는 채색을 할 때 가필을 병행합니다. 오른쪽 아래 그림은 최종적으로 완성된 선화입니다. 눈 주위의 선 등은 주변과 잘 어울리도록 붉은 색상으로 바꿨습니다. '투명 픽셀 잠금' 기능을 사용하면 선화의 선만 채색할 수 있습니다.

선화 배경

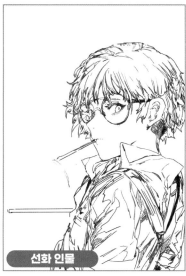

선화 인물

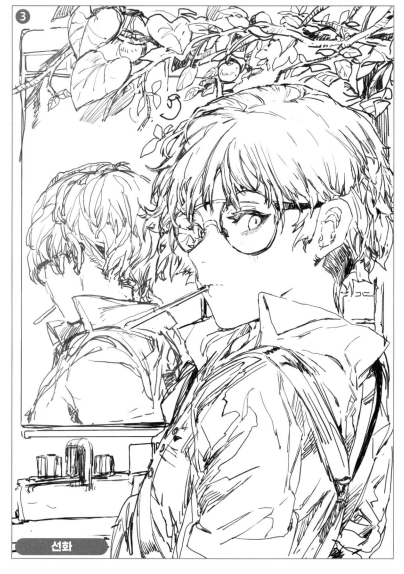

❸

선화

캐릭터 채색 - 인물의 굴곡을 고려하기

컬러링한 러프 스케치(→92쪽 아래 그림) 레이어의 불투명도를 낮추고 밑칠용 '표준' 레이어를 겹칩니다. 컬러링한 러프 스케치는 그대로 채색 가이드로 활용하여 그 위에서 전체를 채우듯 채색을 해 나갑니다.

❶ 밑칠

먼저 [진한 수채]로 밑칠을 합니다.

❷ ❸ 얼굴 주변 채색하기

볼과 속눈썹을 간단히 칠합니다.
얼굴은 성별에 따라 강조할 부분이 달라집니다. 여성이라면 볼과 입, 남성이라면 코와 눈의 움푹 들어간 부분을 강조합니다. 이 일러스트의 인물은 남성이지만 중성적인 느낌을 연출하기 위해 볼을 강조했습니다.

❹ 얼굴 주변 가필하기

간단하게 그림자와 주근깨, 눈동자 등을 채색합니다.
주근깨는 갈색에 가까운 피부색을 [진한 수채]로 칠합니다. 색을 톡톡 두드리듯 올리는 것이 요령입니다. 색을 지나치게 올리면 코가 입체감을 잃게 되므로 주의합니다.

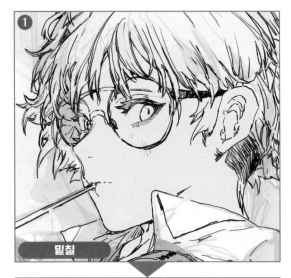

밑칠

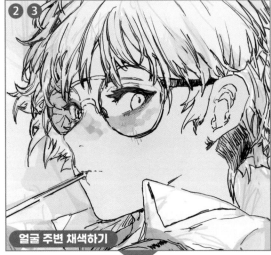

얼굴 주변 채색하기

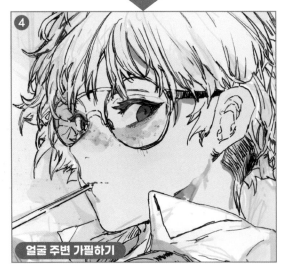

얼굴 주변 가필하기

⑤ 그림자 묘사하기

'④에서 그린 큰 그림자'를 더욱 자세하게 가필합니다.
얼굴의 굴곡을 생각하며 묘사해 나갑니다. 이번 인물은 뒤돌아보는
포즈를 취하고 있습니다. 목덜미의 근육이 눈에 띄도록 묘사합니다.

⑥ 하이라이트

안경 렌즈에 옅게 하이라이트를 넣습니다. 목덜미도 약간 밝혀줍니다.

⑦ ⑧ 피부 전체 가필하기

피부를 더욱 세밀하게 가필합니다. 이미 묘사한 그림자라도 필요 없
다고 판단되면 삭제합니다.

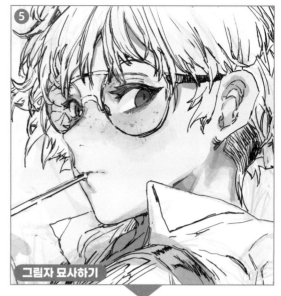

그림자 묘사하기

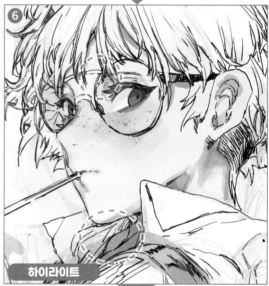

하이라이트

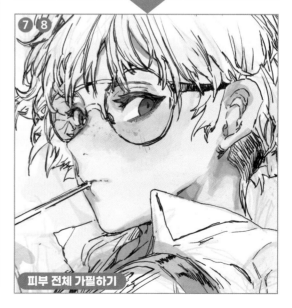

피부 전체 가필하기

POINT 목덜미 묘사

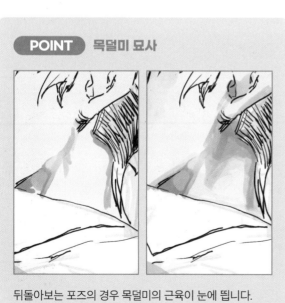

뒤돌아보는 포즈의 경우 목덜미의 근육이 눈에 띕니다.
작은 부분까지 꼼꼼하게 묘사해 그 존재감을 강조합니다.

눈동자 채색하기

눈동자의 색상은 2가지 정도를 사용해 채색합니다.
눈동자는 일러스트를 보는 사람의 이목을 끄는 부분
입니다. 묘사를 많이 할수록 더욱 눈이 가게 됩니다.
그러므로 어필하려는 포인트(안경이나 목덜미 등)를
향한 시선을 빼앗지 않도록 일부러 간략하게 채색합
니다.
흰자위는 흰색과 흰색에 가까운 회색을, 눈동자는 갈
색에 가까운 회색을 사용합니다.
눈꺼풀 주위는 붉은색과 짙은 갈색으로 채색합니다.
아이섀도를 바르듯 색을 올리는 것이 요령입니다. 이
로써 입체감을 표현할 수 있습니다.

머리카락 채색하기

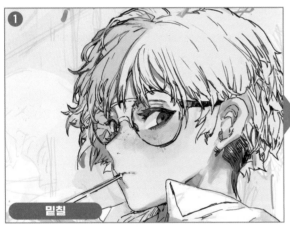

밑칠

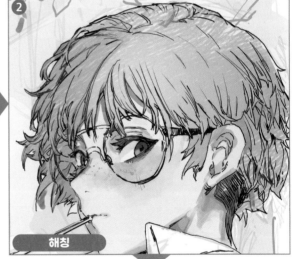

해칭

[진한 수채]로 머리카락을 밑칠합니다❶. 피부색과 채도를 달리
하면 머리카락이 인물과 동떨어져 보입니다. 그러므로 머리색은
피부와 동일한 채도로 합니다. 화면 안쪽의 그림자 부분에는 어
두운색을 올립니다.
'곱하기' 레이어를 올리고 ❶의 레이어를 클리핑합니다. 회색으
로 해칭하여 머리카락 색을 진하게 합니다❷. ❷의 레이어 밑에
새로 '표준' 레이어를 만들고 그림자를 묘사합니다❸.
일러스트의 인물은 덥수룩한 머리카락을 가지고 있습니다. 이러
한 헤어스타일의 경우 머리가 너무 커지지 않도록 주의합니다.

100% 표준
머리카락

100% 곱하기
머리카락_그림자2 ❷

100% 표준
머리카락_그림자1 ❸

100% 표준
머리카락 밑칠 ❶

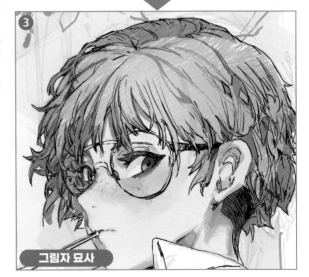

그림자 묘사

옷을 채색할 때는 '메인 색상', '그림자 색', '중간 색'을 미리 정해 둡니다. 이 일러스트에서는 아래의 색상으로 정했습니다.

○ #FEF5EC　메인 색상

● #5A4E44　그림자 색

● #B7ABA2　중간색

사전에 정해 두면 망설임 없이 색상을 선택해 사용할 수 있습니다. 또 강조하고 싶은 포인트를 지키면서 전체를 세밀하게 묘사할 수 있습니다.
미리 그레이 스케일로 명암을 그려 두는 것도 좋은 방법입니다. 그레이 스케일로 명암을 표현하는 것이 서툰 경우에는 석고상을 그리며 연습해 봅시다. 명암 표현을 배우기에 아주 좋습니다.

색상을 전체적으로 올렸다면 **에칭**(※)하듯이 세밀하게 묘사합니다. 묘사를 할 때는 미리 완성된 도안의 모습과 목표하는 이미지를 생각해 두어야 합니다. 불필요한 묘사가 많으면 일러스트 전체의 균형이 무너지기 때문입니다.

먼저 셔츠의 음영을 묘사합니다. 동시에 서스펜더에도 색을 올립니다. 전체를 노란색~피부색 계열로 통일하였기 때문에 음영은 보색인 파란색을 사용합니다.
보색을 사용하면 파란색 부분이 눈에 띕니다. 강조 효과를 주기에는 좋지만 지나치게 사용하지 않도록 주의합니다. 시선이 분산되어 그림의 이미지가 흐려질 수 있기 때문입니다.

∨ 📁	100% 표준 옷	
	100% 표준 옷_서스펜더, 칫솔 가필하기	❷
	69% 표준 옷_셔츠 가필하기	❶

※ 에칭
금속판(주로 동판)을 부식시켜 제작하는 판화 기법. 방식제를 바른 금속판 표면을 바늘처럼 뾰족한 도구를 사용해 긁어내듯 그림을 그리는 방식. 금속판을 부식액에 담그면 긁어서 방식제가 벗겨진 부분만 부식되어 금속판에 굴곡이 생긴다. 이렇게 제작된 금속판이 판화의 원본이 된다.

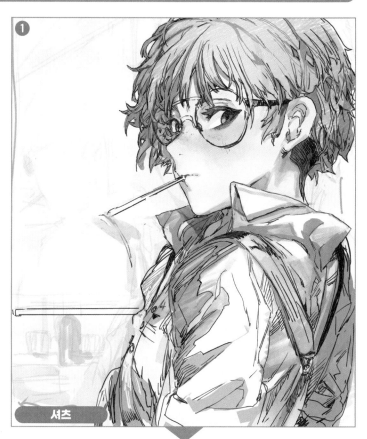

셔츠

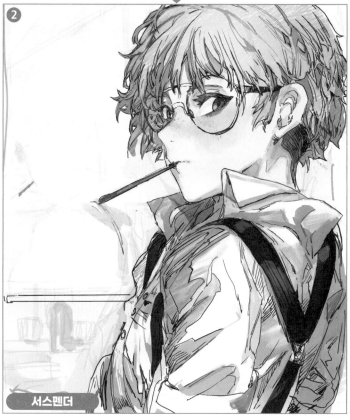

서스펜더

벽 그리기

93쪽에서 언급했듯 선화의 배경과 인물은 다른 레이어를 사용합니다❶. 배경의 오브제는 일러스트의 멋스러움을 최우선으로 고려해 설정합니다. 실제로 있을 법한지는 신경 쓰지 않습니다. 예컨대 이 일러스트에서는 인물 위쪽에 정황상 약간 부자연스러울 수 있는 식물을 배치했습니다.

배경의 선화 레이어 아래에 '표준' 레이어를 만듭니다. 먼저 [플랫]으로 벽을 채색합니다❷❸❹. 폐허의 분위기를 내기 위해 약간 탁한 황록색과 하늘색을 메인 색상으로 정했습니다. 배경에 색을 올리면 인물의 인상이 바뀔 수도 있습니다. 그럴 때는 융통성 있게 대응합니다. 그때그때 임기응변으로 배경이나 인물의 색을 조절합니다.

선화

벽1

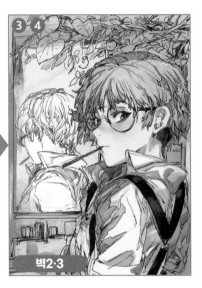
벽2·3

거울 그리기

먼저 [진한 수채]를 사용해 거울의 밑칠을 합니다❺. ❺의 레이어를 클리핑한 '표준' 레이어를 만듭니다. [플랫2]를 사용해서 위쪽을 밝혀줍니다❻. 인물의 거울상을 채색합니다❼ ~ ❿. '스크린' 레이어를 겹칩니다. [에어브러시(부드럽게)]를 사용해 거울 아래쪽을 밝혀줍니다⓫.

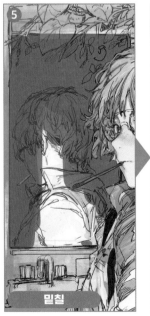
밑칠

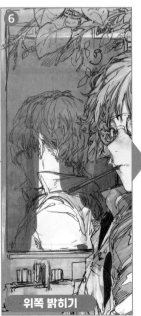
위쪽 밝히기

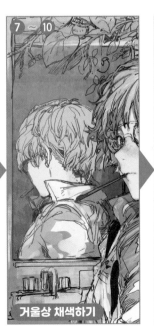
거울상 채색하기

아래쪽 밝히기

[플랫]으로 식물 전체에 색을 올립니다⑫. 그다음 잎 한 장 한 장에 색을 올립니다⑬. 선화 위에 '표준' 레이어를 올린 후 가필하면 식물이 완성됩니다⑭.

⑫ 식물1

⑬ 식물2

POINT

완성된 도안의 모습과 목표하는 이미지 참고하기

완성된 이미지를 사전에 구체적으로 구상해 둡시다. 그러면 잘못된 길로 빠질 우려가 없습니다. 완성본의 목표하는 이미지는 좋아하는 그림이나 사진을 참고하여 설정하는 것도 좋습니다.

이 일러스트는 **조지프 크리스천 레이엔데커**(Joseph Christian Le-yendecker, 1874~1951)라는 미국 일러스트레이터의 작품을 참고하였습니다.

⑭ 식물 가필하기

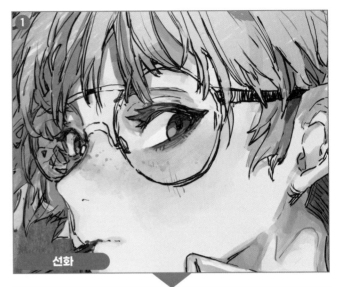

선화

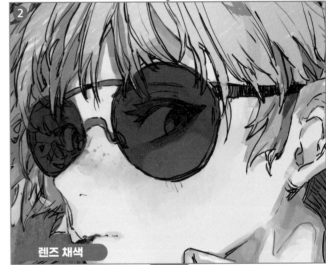

렌즈 채색

👓 안경 작업 - 선을 많이 넣어서 존재감 부각시키기

렌즈가 큰 안경이지만 안경테 디자인은 단순합니다. 그러므로 세부 묘사를 밀도 있게 합니다. 여기에 색이 들어간 렌즈로 설정하면 안경의 존재감이 더 부각됩니다.

❶ 선화

[하이테크]로 선화를 그립니다.
선을 많이 넣어 안경테의 정보량을 늘립니다. 종이에 그린 일러스트 같은 질감을 표현하기 위함입니다.

❷ 렌즈 채색

갈색 렌즈의 안경을 그립니다. 피부색과의 차이를 고려하여 색을 올립니다. 밑칠은 '곱하기' 레이어를 사용합니다. 이렇게 하면 머리카락과 배경을 살리면서 채색할 수 있습니다.

❸ 렌즈의 반사 표현

'스크린' 레이어로 흰색을 겹칩니다. 레이어의 불투명도를 60%로 조절해 렌즈의 반사를 표현합니다.
이 안경은 도수가 없습니다. 따라서 렌즈로 인한 왜곡은 표현할 필요가 없습니다.

일러스트의 설정에 따라 필요하면 왜곡 효과를 표현합니다. 왜곡 효과는 렌즈의 두께나 종류에 따라 달라집니다. 사전에 디테일한 설정을 해 두면 사실감 있는 묘사가 가능합니다.

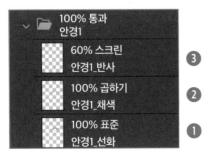

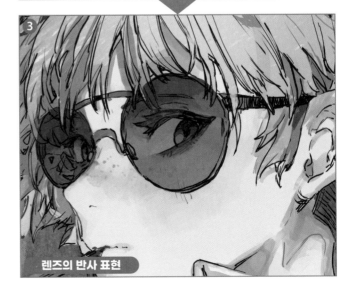

렌즈의 반사 표현

✳ 마무리 – 텍스처를 겹쳐서 일러스트에 질감 더하기

마무리 작업에서는 일러스트의 따뜻함과 아날로그적인 느낌을 더합니다. 먼저 '표준' 레이어(불투명도 32%)를 겹치고 일러스트 전체를 가필합니다❶ ❷

인물 가필하기

배경 가필하기

배경 가필하기

'오버레이' 레이어로 텍스처를 겹칩니다❸. 종이의 질감을 추가합니다. 텍스처는 CLIP STUDIO ASSETS(https://assets.clip-studio.com/ko-kr)에서 무료로 배포하고 있는 것을 사용하고 있습니다. 이 사이트에서는 CLIP STUDIO에서 사용 가능한 다양한 소재를 찾을 수 있습니다.

텍스처1

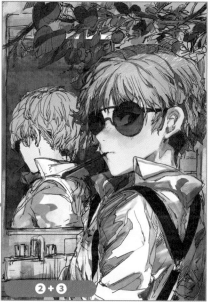

❷ + ❸

❸의 레이어를 클리핑한 '표준' 레이어(불투명도 85%)를 만듭니다. 그다음 그러데이션을 추가합니다❹. 그림이 전체적으로 밝아져 인물의 얼굴이 강조됩니다.

그러데이션

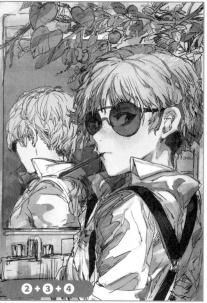

❷ + ❸ + ❹

'스크린' 레이어를 겹치고 빛 가루를 넣습니다 ⑤ ⑥. 이로써 화면의 질감이 풍부해집니다. 이 작업에는 전용 브러시인 **[물보라]**를 사용했습니다.

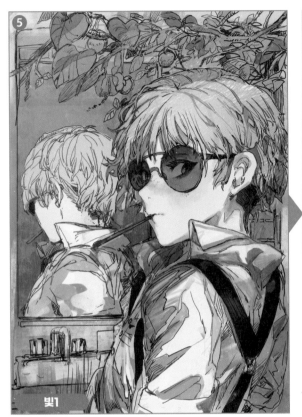

빛1

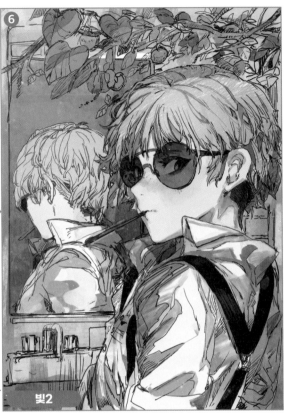

빛2

'오버레이' 레이어를 만들고 텍스처를 다시 겹칩니다 ⑦ ⑧. 일러스트에 아날로그적인 질감이 생겨납니다.

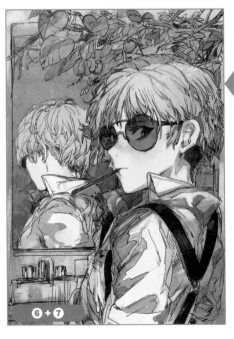

⑥＋⑦

텍스처2

텍스처3

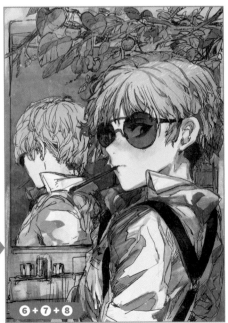

⑥＋⑦＋⑧

마지막으로 '오버레이' 레이어(불투명도 41%)로 노이즈 텍스처를 겹칩니다 . 작은 입자로 인해 낡은 디지털카메라 사진 같은 질감이 생겨납니다. 이것으로 완성되었습니다.

텍스처4

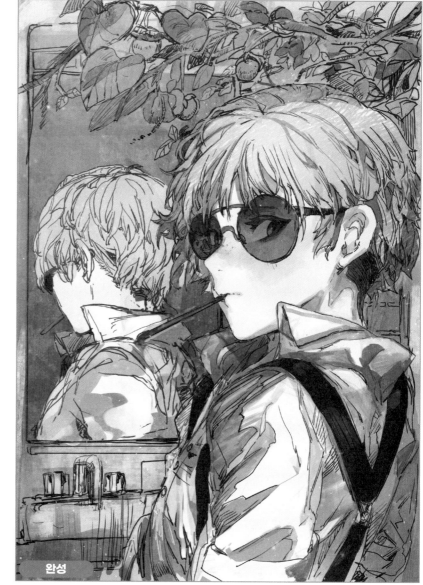

완성

🕸 👓 안경 교체 버전 제작하기

'간결한 검은색 테의 보스턴 안경'으로 변경한 안경 교체 버전을 제작합니다(완성된 일러스트 ▶107쪽). 색상 변경 버전인 '테에 무늬가 있고 렌즈에 색상이 들어간 보스턴 안경'도 만듭니다.

[하이테크]를 사용해서 선화를 그립니다.

안경테를 채색하고 렌즈에 하이라이트를 넣습니다.

◆━━━━━━━━━━ 색상 변경 버전 ━━━━━━━━━━◆

④ 안경테 색상 변경하기
색상 변경 버전은 앞에서 그린 검정 테의 안경 레이어를 표시한 채 만듭니다(밑칠 레이어로 재활용합니다). 선화 레이어 위에 '표준' 레이어를 겹칩니다. 그리고 [진한 수채]로 안경테를 채색합니다. 동일한 레이어에 두꺼운 브러시로 무늬를 그려 묘사합니다.

⑤ 렌즈 채색하기
'곱하기' 레이어를 만들어 렌즈를 채색하고 완성합니다.

안경테 채색하기

레이어	
100% 통과 안경20	
100% 통과 　안경 교체 버전	
100% 표준 　　안경 교체 버전_안경테	④
100% 곱하기 　　안경 교체 버전_렌즈	⑤
100% 표준 　안경2_선화	①
100% 표준 　안경2_채색2	③
100% 표준 　안경2_채색1	②

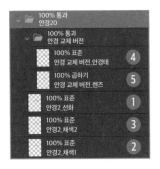

'표준' 레이어 상태

렌즈 채색하기

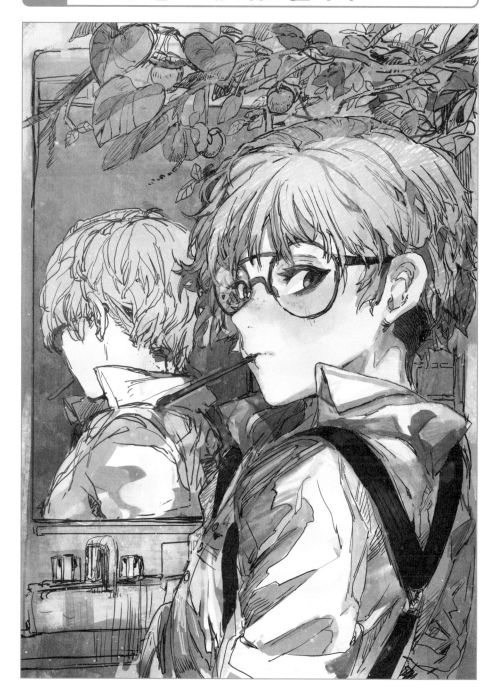

일러스트레이터 코멘트

안경은 조광 렌즈로 설정했습니다. 야외에서는 90쪽의 일러스트처럼 변색하는 렌즈(선글라스) 입니다. 이 색상 변경 버전은 실내용 일반 렌즈의 모습입니다. 눈동자는 사람의 눈길을 끄는 부분이므로 눈동자가 가려지면 다른 부분으로 시선이 가게 됩니다. 90쪽의 일러스트는 색이 들어간 렌즈가 눈동자를 가리기 때문에 밝은 피부와 머리카락이 먼저 눈에 들어옵니다. 반면에 이 일러스트는 투명한 일반 렌즈로 설정하여 눈동자가 눈에 띕니다.

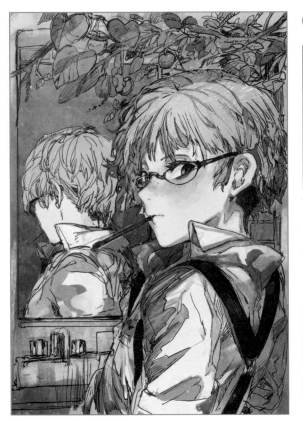

타입: 언더 림

안경테 종류: 언더 림

안경테 재질: 금속

도쿄메가네 코멘트

렌즈의 아랫부분에만 테가 있는 언더 림 안경으로, 브리지가 코에 걸리는 개성 있는 디자인입니다. 인물의 복고풍 코디와 분위기를 강조합니다.

색상 변경 버전

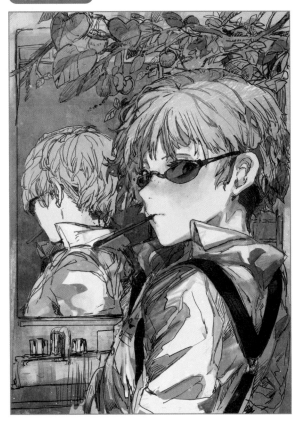

일러스트레이터 코멘트

안경의 렌즈가 작아 눈동자가 눈에 띕니다. 90쪽과 동일하게 렌즈에 색이 들어갔지만, 이 버전은 비교적 옅은 색상을 넣었습니다. 눈동자를 강조함과 동시에 피부색도 강조합니다.

색상 변경 버전에서는 렌즈의 색을 파란 계열로 하여 포인트를 줍니다. 파란색은 피부색과 노란색의 보색입니다. 이로써 안경의 존재감이 강해집니다.

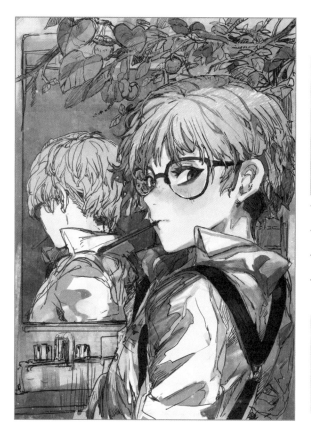

타입: 보스턴
안경테 종류: 풀 림
안경테 재질: 금속

도쿄메가네 코멘트

세로 폭이 넓은 보스턴 타입의 안경입니다. 안경테 아랫부분의 곡선과 두꺼운 톱 림이 날카로운 인상을 부드럽게 하는 동시에 야무진 느낌을 줍니다.

일러스트레이터 코멘트

안경테의 윗부분이 직선적인 디자인의 안경입니다. 톱 림이 눈썹처럼 보이므로 적절한 위치로 조절하면 눈이 또렷한 인상이 됩니다.
크고 특징적인 디자인의 안경이므로 크기와 배치에 특히 주의합니다. 이 버전에서는 렌즈의 색을 난색 계열로 변경합니다. 일러스트 전체의 색감과 동일한 계열의 색을 사용하여 전체적인 분위기가 차분해지면서 안정감이 더해졌습니다.

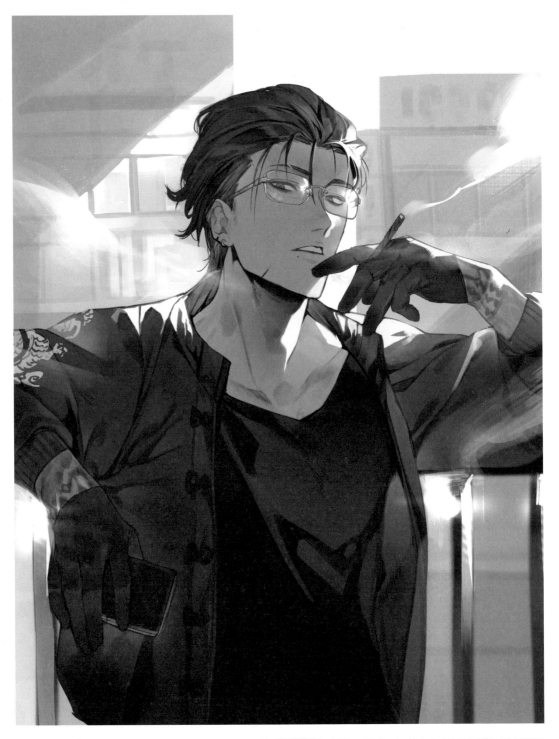

Illustration by 마유쓰바

사용 프로그램	CLIP STUDIO / Photoshop
Twitter	@mytb_mono
pixiv	14204442
HP	-

코멘트 안경을 그릴 때는 '그 분야의 전문가'에게 "여기가 틀렸어!" 라는 말을 듣지 않도록 작은 부품까지 꼼꼼하게 그립니다. 그렇다고 해도 가장 중요한 것은 인물이고 그다음이 안경입니다. 안경만 동떨어져 보이지 않고 인물과 조화롭게 보이도록 주의합니다.

일러스트레이터, 만화가. 최근에는 일러스트 제작을 중심으로 활동. SNS에서도 매력적인 일러스트를 발표하고 있다. 만화가로서 활동할 때는 "마유쓰바모노"라는 필명을 사용하고 있다.

◯◯ 안경 해설

타입: 웰링턴

안경테 종류: 림 리스

안경테 재질: -

도쿄메가네 코멘트

세로로 긴, 꽃병 모양의 얼굴형을 가진 인물입니다. 안경은 세로 폭이 약간 긴 웰링턴 타입입니다. 렌즈를 감싸는 테가 없는 림 리스 안경이므로 안경의 존재감이 약해 인물이 가진 분위기가 그대로 유지됩니다.

사용하는 펜과 브러시

[거친 둥근 브러시] 선화나 세부 묘사에 사용합니다. '곱하기' 레이어와 함께 사용하는 경우가 많습니다. 묘사하는 색의 명암을 조절할 수 있으므로 추천하는 브러시입니다(색상은 흰색~회색~짙은 회색으로 설정합니다). 회색 선에는 '오버레이' 등의 효과가 깔끔하게 올라갑니다.

[SAI 수채] 이 브러시는 **그리자유 화법**(※)으로 채색하기에 가장 좋습니다. 채색 후 펴 바르는 것(옅게 하는 것)이 기본 채색 방법입니다. 반면에 머리카락 끝자락 등을 칠할 때는 단번에 그려서 색을 확실하게 올립니다.

[Squarish] 연한 터치에 사용하는 펜입니다. 펜촉은 사각형 모양으로 배경이나 구조물을 그리기에 최적입니다. 겹치면 겹칠수록 선이 진해집니다. 이러한 펜은 '오버레이'나 '발광 닷지' 등의 작업을 깔끔하게 할 수 있습니다.

[MarBlur Brush] 이 브러시는 머리카락의 마무리 단계에서 사용합니다. 인물의 주변이나 배경, 머리카락 끝 등을 블러 처리 하기에 가장 좋습니다. 일러스트에서 강조하고자 하는 부분 이외에는 흐릿하게 해서 화면에 강약을 표현합니다.

거친 둥근 브러시

MarBlur Brush

SAI 수채

Squarish

※ 그리자유 화법
회색조의 색채로 먼저 음영을 묘사하고 나중에 색을 올리는 화법.

러프 스케치~선화 - 러프 스케치를 트리밍하여 구도 정하기

러프 스케치

우선 러프 스케치로 캐릭터의 이미지를 확정합니다. 복장과 헤어스타일, 자세 등을 하나하나 만들어 간 후 캐릭터의 전체적인 이미지가 결정되면 **트리밍**(※) 선(그림❶의 빨간 선)을 긋습니다. 트리밍 선의 위치를 조절해서 구도를 확정합니다.

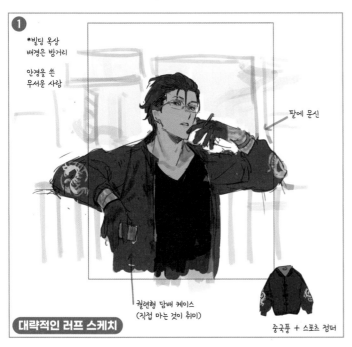

❶
*빌딩 옥상
배경은 방거리

안경을 쓴
무서운 사람

팔에 문신

궐련형 담배 케이스
(직접 마는 것이 취미)

중국풍 + 스포츠 점퍼

대략적인 러프 스케치

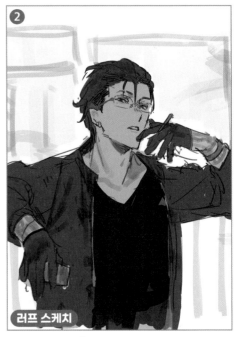

❷

러프 스케치

선화

❷의 레이어는 불투명도를 낮추어 선화를 그리기 위한 가이드로 활용합니다. 그 위에 '곱하기' 레이어를 겹쳐 선화를 그립니다❸.
먼저 [거친 둥근 브러시]로 대략적인 선화를 그린 후 투명색으로 선을 깎아 형태를 정리합니다. 이 단계에서 그림자를 어느 정도 묘사해 둡니다.

◀ 단축키 'C'를 누르면 투명색을 선택할 수 있습니다.

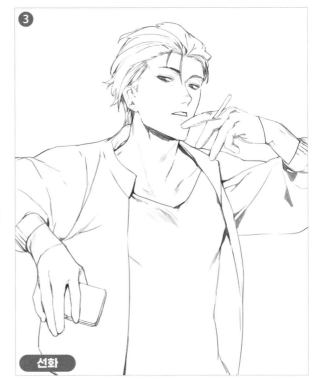

❸

선화

※ 트리밍
구도를 조정하기 위하여 원화의 불필요한 부분을 잘라내는 일.

채색은 **그리자유 화법**으로 합니다. 그림자를 먼저 그려 넣는 방법이기 때문에 입체감을 나타내기 쉽고 명암도 탄력 있게 표현할 수 있습니다.

우선 회색으로 인물의 실루엣을 그립니다❶. 그다음 부위별로 색을 나눕니다❷. 위에 '곱하기' 레이어를 겹치고 그림자를 회색이나 검은색으로 채색합니다❸. 그림자는 무채색으로 그리면 농도를 조절하기 쉬워집니다. 문신, 피어싱, 상의의 차이나 버튼을 가립니다. 모노톤 계열의 색으로 그림자를 채색하면 채도가 떨어질 수밖에 없습니다. 그러므로 나중 단계에서 '오버레이' 등을 사용하여 색감을 더합니다.

레이어 구조

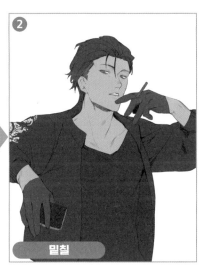

| ❶ 실루엣 |
| ❷ 밑칠 |

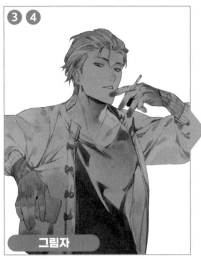

❸ ❹

| ❸ 그림자 |
| ❷+❸+❹ |

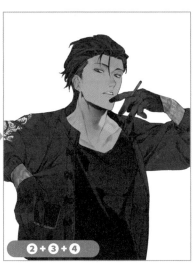

레이어 번호 ❺ ~ ⓰까지+❹를 정리해서 표시한 상태.

머리카락 전체를 채도가 낮은 갈색으로 채색합니다 ❷. 옆머리 부분은 피부색에 가까운 갈색으로 합니다. **[거친 둥근 브러시]**로 머리카락의 그림자를 그립니다 ❺ ❻ ❾ ❿. **[SAI 수채]**로 머리카락 끝을 채색한 후 머리카락 선을 대략적으로 추가합니다 ❼ ⓫. 인물 전체에 역광으로 인해 생긴 그림자를 넣습니다. 반사광으로 아래쪽이 약간 밝아지기 때문에 위쪽이 가장 짙습니다. 마지막으로 세밀한 그림자를 가필합니다 ⓬ ⓯ ⓰.

밀칠

그림자

가필하기1

가필하기2

POINT 머리카락 그리기

머리카락은 끝으로 갈수록 색이 짙어집니다. 그러데이션으로 채색한 다음 머리끝에 선을 추가해 줍니다.

POINT 빛이 닿는 부분 그리기

빛이 강하게 닿는 부분은 명도가 높습니다. 그 주변을 짙은 색으로 채색하면 대비 효과를 줄 수 있습니다.

피부의 그림자는 [SAI 수채]를 사용해서 채색합니다.

❺ ❻ ❼ 그림자를 옅게 채색하기

얼굴에서 오목한 부분의 그림자를 옅게 채색합니다. 골격과 살을 고려하여 형태에 맞는 그림자를 넣습니다.

❽ ❿ 목에 그림자를 채색하기

목에 그림자를 채색할 때는 얼굴 근처를 가장 짙은 색으로 합니다. 얼굴에서 멀어질수록 색이 옅어집니다. 빛이 강하게 닿는 부분 주변은 짙은 색으로 칠해 대비 효과를 줍니다.

❾ ⓬ 그림자를 겹쳐서 채색하기

명암에 따라 그림자를 겹쳐 채색함으로 입체감을 줍니다. 얼굴 주변은 옅게, 턱 아래는 짙게 채색합니다. 이때 동공도 묘사합니다.

⓭ ⓰ 역광 표현·가필하기

인물 전체에 역광으로 인한 그림자를 넣습니다. 머리카락과 마찬가지로 반사광에 의해 아래쪽이 약간 밝아집니다. 그러므로 위쪽이 가장 어두워지도록 그러데이션을 넣습니다. 그 후 얼굴의 주름 등 세밀한 부분을 가필합니다.

그림자를 옅게 채색하기

목에 있는 그림자 채색하기

그림자를 겹쳐서 채색하기

가필하기

눈 주위는 붓 계열의 툴로 진하게 채색합니다. 홍채의 색상을 스포이트로 찍어 동공과 속눈썹에 가볍게 칠합니다. 너무 진해졌을 때는 눈동자 색을 사용해서 옅게 합니다.

⑤ ⑦ ⑧ ⑨ ⑩ ⑬ 옷의 주름 그리기

[거친 둥근 브러시]를 사용해서 포개듯이 원단의 주름을 그립니다. 원단이 겹쳐지는 부분에서 생기는 그림자는 강하고 진하게 채색합니다.

⑪ 넓은 면 채색하기

[SAI 수채]를 사용해서 큰 면적의 그림자를 채색합니다. 이로써 섬세한 음영을 표현할 수 있습니다.

주름 그리기1

주름 그리기2

POINT 넓은 면적 채색하기

옷의 넓은 면을 채색할 때는 브러시 크기를 키워서 단번에 그립니다. 그래야 색상을 고르게 채색할 수 있습니다. ⑪의 레이어를 따로 표시하면 왼쪽 그림처럼 됩니다.

넓은 면 채색하기

⓬ ⓮ 역광

역광으로 인한 그림자를 넣습니다. 이너 전체가 인물의 그림자가 되므로 전체를 어둡게 합니다.

⓯ 강약 표현하기

검은색을 사용하여 존재감이 있는 그림자를 추가로 그려 넣습니다. 강약을 표현하기 위함입니다.

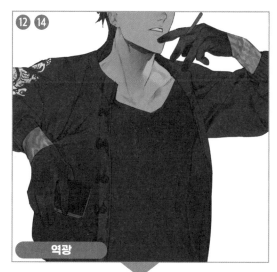

역광

POINT 옷에 가려진 몸통의 근육을 의식하기

옷 속에 있는 몸의 굴곡을 고려하여 채색합니다. 역광으로 그림자가 생긴 경우에는 몸통의 볼록한 부분 위에 그림자를 그립니다.

강약 표현하기

✳ 인물 가필하기 - 공간감 표현과 붉은빛 추가하기

선화 레이어 위에 새 레이어를 겹칩니다. 머리카락, 옷의 주름, 문신 등 묘사가 부족한 부분에 디테일을 더합니다❶. 인물 폴더에 '오버레이' 레이어를 클리핑합니다. [에어브러시]로 흰색 빛을 묘사합니다❷ ~ ❺. 소품이 겹치는 부분을 묘사해서 대상 간의 공간감을 표현합니다❻ ❼ ❽. 마지막으로 파란 계열의 색으로 색감을 보정합니다❻ ❼ ❽.

가필하기

공간감 표현하기

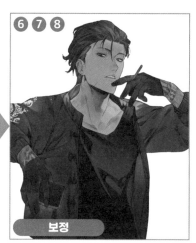

보정

※ 레이어 구조는 116쪽을 참고하십시오.

'오버레이' 레이어를 겹쳐서 [에어브러시]로 얼굴에 붉은빛을 넣습니다⑨⑩. 피부에 생기가 돌게 됩니다. 붉은빛을 빛과 그림자의 경계에 더하면 분위기가 살아납니다. 빛이 닿는 위치에 [거친 둥근 브러시]로 하이라이트를 그립니다⑪. 가필하며 명암의 강약을 표현합니다⑫⑬⑭. '곱하기' 레이어를 겹쳐서 색을 보정합니다⑮.

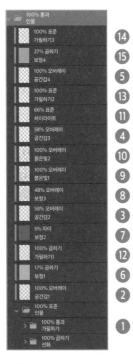

⑥ #B4BED4
'곱하기' (불투명도 17%)

⑦ #3800FF
'차이' (불투명도 5%)

⑮ #CCA989
'곱하기' (불투명도 27%)

붉은 빛 넣기

하이라이트

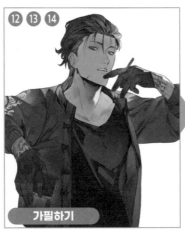

가필하기

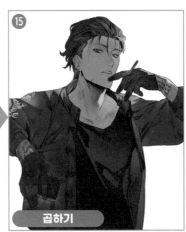

곱하기

POINT '오버레이'로 몸에 색감 더하기

소품끼리 겹치면서 어두워지는 부분을 일부러 밝게 표현합니다. 밝은 부분과 어두운 부분의 경계선에 '오버레이' 레이어로 붉은빛을 더합니다. 색감이 풍부해지면서 대상 간의 공간감을 표현할 수 있습니다.

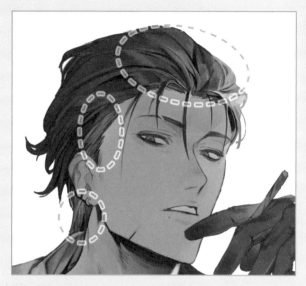

그리자유 화법으로 무채색의 그림자를 먼저 칠하면 전체적으로 채도가 떨어집니다. 그러므로 그림자를 채색한 후 '오버레이' 레이어로 붉은빛과 흰색을 더해 채도를 올립니다. 마무리할 때는 어두운 부분을 강하고 진하게 덧그려 화면 전체에 강약을 표현합니다.

✳ 배경 제작 - 인물과 색감 통일하기

❶ 배경 추가하기
[Squarish]를 사용해서 배경을 그립니다. 먼저 면으로 간단히 채색합니다. 그 후 세밀한 부분을 묘사합니다.
[MarBlur Brush]를 사용해서 철 펜스를 블러 처리합니다. 이 일러스트에서 강조하고자 하는 부분은 인물과 안경입니다. 그러므로 인물에게 가려지는 배경 부분은 생략합니다.

❷ 빛 묘사하기
인물과 함께 빌딩이나 펜스에도 빛을 묘사합니다. 색상은 인물에게 닿는 빛을 그렸던 색감과 통일합니다.

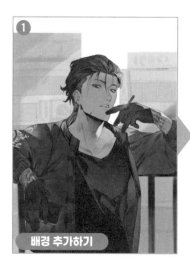

배경 추가하기

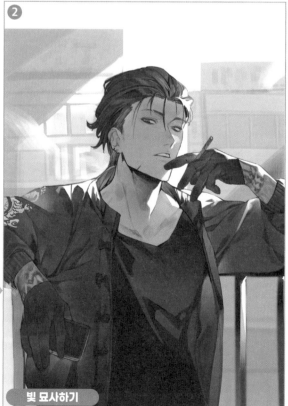

빛 묘사하기

 안경 제작 - 인물과 동떨어지지 않도록 조화시키기

❶ 선화

먼저 얼굴의 굴곡에 맞춰서 가이드 선을 긋습니다. 가이드 선에 따라 밑그림을 그리고 선화를 넣습니다. 소품은 선이 깔끔한 편이 좋습니다. 그렇다고 해서 너무 선명하게 그리면 인물의 선화와 조화롭지 못하므로 주의합니다.

❷ ❸ 색 분류

인물 채색과 동일한 방법으로 부품별로 색상을 분류합니다. 렌즈는 선화 레이어 위에 레이어를 만들어 인물의 눈이 투명해 보이도록 불투명도를 낮춰서(불투명도 21%) 채색합니다.

❹ ❺ 어둡게 하기

'곱하기' 레이어를 겹칩니다. 인물과 배경의 색감을 맞춥니다.

❹ #A38E7F
(불투명도 27%)

❺ #959494
(불투명도 76%)

❻ ❼ ❽ 빛 표현 추가하기

'오버레이' 레이어를 겹칩니다. **[거친 둥근 브러시]**와 **[에어브러시]**를 사용해 빛 표현을 추가합니다. 묘사는 흰색으로 합니다. 지나치게 묘사하면 부자연스러워지므로 주의합니다.

※ 안경의 제작 과정에 집중하기 위해 인물을 채색했던 레이어를 숨겼습니다.

POINT 렌즈의 두께

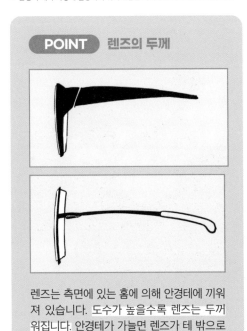

렌즈는 측면에 있는 홈에 의해 안경테에 끼워져 있습니다. 도수가 높을수록 렌즈는 두꺼워집니다. 안경테가 가늘면 렌즈가 테 밖으로 나오는 경우도 있습니다.

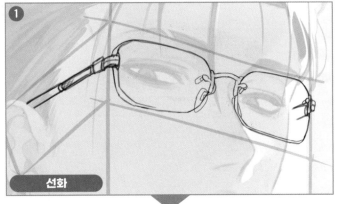
❶ 선화

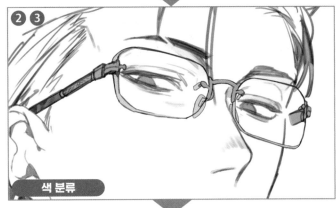
❷ ❸ 색 분류

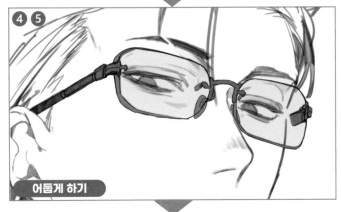
❹ ❺ 어둡게 하기

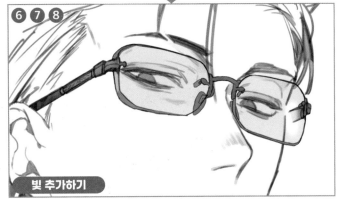
❻ ❼ ❽ 빛 추가하기

❾ ❿ ⓫ 보정과 그림자

레이어를 겹쳐서 색감을 보정합니다. 템플과 귀가 겹치는 부분은 그림자가 지므로 어둡게 표현합니다.

⑨ #FFF6EE
'하드 라이트' (불투명도 8%)

⑩ #3800FF
'차이' (불투명도 8%)

보정과 그림자

⓬ 하이라이트

렌즈와 안경테에 강한 하이라이트를 그립니다.

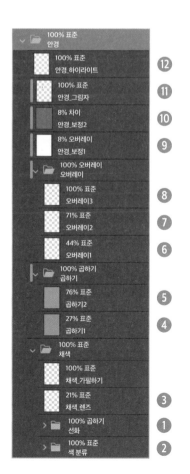

	100% 표준 안경	
	100% 표준 안경_하이라이트	⓬
	100% 표준 안경_그림자	⓫
	8% 차이 안경_보정2	❿
	8% 오버레이 안경_보정1	❾
	100% 오버레이 오버레이	
	100% 표준 오버레이3	⑧
	71% 표준 오버레이2	⑦
	44% 표준 오버레이1	⑥
	100% 곱하기 곱하기	
	76% 표준 곱하기2	⑤
	27% 표준 곱하기1	④
	100% 표준 채색	
	100% 표준 채색_가필하기	
	21% 표준 채색_렌즈	③
	100% 곱하기 선화	①
	100% 표준 색 분류	②

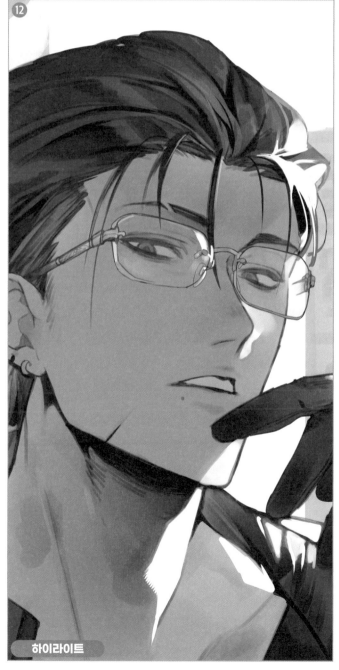

하이라이트

❋ 마무리 - 일러스트에 공간감을 더하고 담배 연기 그리기

담배 연기를 그립니다❶ ~ ❹. 담배에서 막 나오는 연기일수록 진합니다. 레이어를 겹쳐서 연기의 농담을 표현합니다. 인물과 배경에 맞춰 연기에도 빛을 그려 넣습니다❺.

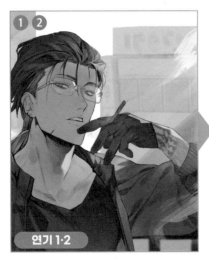

연기 1·2

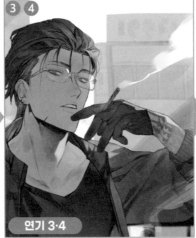

연기 3·4

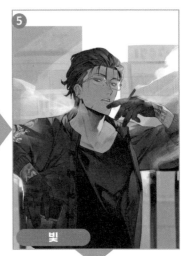

빛

❻ 머리카락 가필하기
전체 레이어 위에 새 레이어를 만듭니다. 얇은 머리카락과 하이라이트 등을 가필합니다.

❼ 전체 밝히기
'하드 라이트' 레이어(불투명도 20%)를 겹쳐 전체를 밝게 합니다.

❽ ❾ 빛 그리기
'오버레이' 레이어(불투명도 29%)와 '발광 닷지' 레이어(불투명도 36%)를 겹칩니다. 오른쪽 위에서 들어오는 빛을 그립니다.

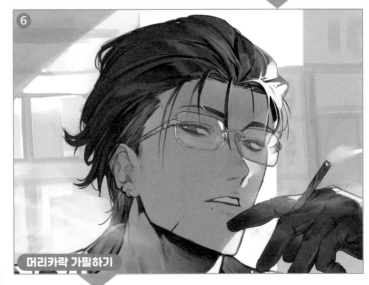

머리카락 가필하기

POINT 연기 그리기

[둥근 펜]을 진하게 설정해 선으로 연기를 그립니다❶. 이 선을 [SAI 수채]로 늘리거나 투명한 색으로 깎아줍니다❷. 일단 검은색으로 그린 후에 색을 바꾸는 순서로 그리면 연기의 형태가 잘 보여 형태를 조절하기 쉽습니다.

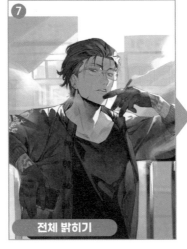

전체 밝히기

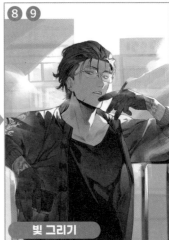

빛 그리기

⑩ ⑪ 더 강한 빛 표현하기

'발광 닷지' 레이어를 겹쳐 더 강한 빛을 그립니다. 그다음 빛 속에 '먼지'를 흩뿌립니다. 이 작업에는 전용 브러시인 [Star Brush]를 사용합니다.

Star Brush

도구 속성[Star Brush]	
브러시 크기	800.0
입자 크기	600.0
입자 밀도	
입자 방향	0.0

⑫ 안경의 반사광 그리기

'발광 닷지' 레이어를 겹칩니다. 얼굴에 안경으로 인한 반사광을 넣습니다.

⑬ 노이즈 추가하기

'오버레이' 레이어(불투명도 29%)로 노이즈 소재를 겹칩니다. 전체적으로 질감을 살리면 완성입니다.

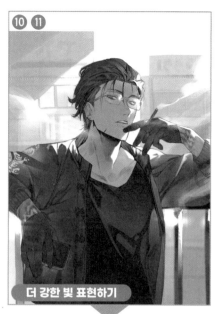

⑩ ⑪

더 강한 빛 표현하기

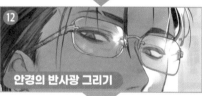

⑫

안경의 반사광 그리기

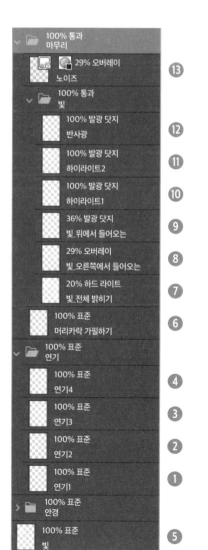

100% 통과 마무리		
29% 오버레이 노이즈	⑬	
100% 통과 빛		
100% 발광 닷지 반사광	⑫	
100% 발광 닷지 하이라이트2	⑪	
100% 발광 닷지 하이라이트1	⑩	
36% 발광 닷지 빛 위에서 들어오는	⑨	
29% 오버레이 빛 오른쪽에서 들어오는	⑧	
20% 하드 라이트 빛 전체 밝히기	⑦	
100% 표준 머리카락 가필하기	⑥	
100% 표준 연기		
100% 표준 연기4	④	
100% 표준 연기3	③	
100% 표준 연기2	②	
100% 표준 연기1	①	
100% 표준 안경		
100% 표준 빛	⑤	

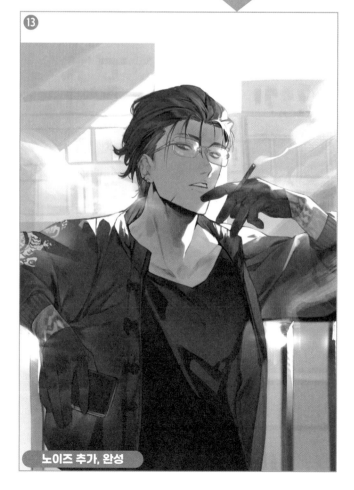

⑬

노이즈 추가, 완성

👓 안경 교체 버전 제작하기

안경 교체 버전으로는 '테가 두껍고 매트한 안경'을 제작합니다(완성 일러스트 ▶124쪽). 기본적인 방법은 앞서 그린 안경과 동일합니다.

가이드 선에 따라 선화를 그립니다❶ ❷. 선화의 레이어를 안경테와 로고 이 두 가지로 나누면 색상 분리가 쉬워집니다.
회색으로 실루엣을 그립니다❸. 부품별로 레이어를 만들고 클리핑해서 색을 나누어 그립니다❹ ❺ ❻. 안경테에 그림자를 표현합니다❼. 이번 안경은 매트한 재질입니다. 그러므로 강약을 많이 넣지 않습니다. 렌즈를 채색하고 불투명도를 조정합니다(38%)❽. 선화 레이어 위에 새 레이어를 겹쳐 하이라이트를 그립니다❾ ❿. 색감을 조절합니다⓫ ⓬ ⓭.

⓫ #9797C9
'표준' (불투명도 8%)

⓬ #AA8966
'차이' (불투명도 2%)

귀와 템플이 겹쳐지는 부분에 그림자를 그립니다⓮. 림에 두께감을 표현하고 좀 더 가필하면 완성입니다⓯ ⓰ ⓱.

선화

※ 안경의 제작 과정에 집중하기 위해 인물을 채색했던 레이어를 숨겼습니다.

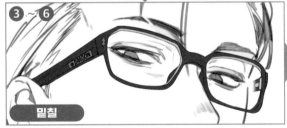

밑칠

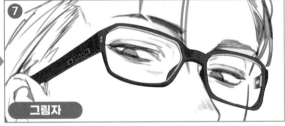

그림자

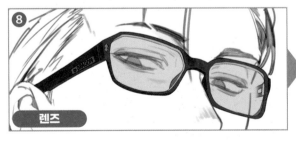

렌즈

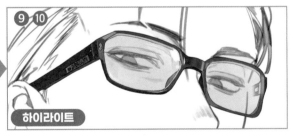

하이라이트

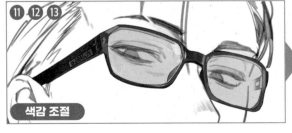

색감 조절

가필하기

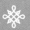
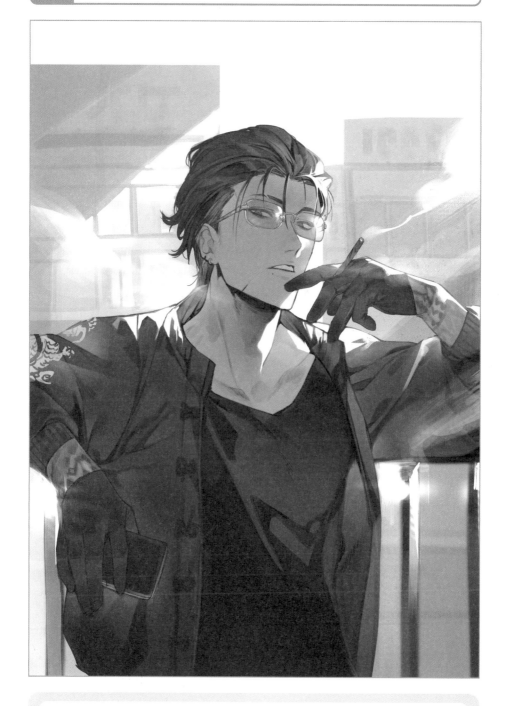

일러스트레이터 코멘트

저도 안경을 써서 안경점에 자주 들릅니다. 최근에는 렌즈의 색상이 정말 다양해졌습니다. 이 색상 변경 버전에서도 색이 들어간 렌즈로 설정했습니다. 갈색 계열이라 일러스트 전체의 배색과 잘 어울립니다. 렌즈의 색을 바꾸면서 캐릭터의 성격에 '패션에 신경을 쓰는 편'이라는 설정이 추가되었습니다.

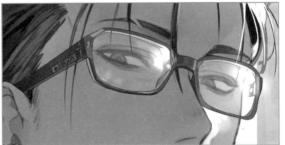

타입: 스퀘어

안경테 종류: 풀 림

안경테 재질: 셀룰로이드

도쿄메가네 코멘트

세로 길이가 약간 긴 스퀘어 타입의 큰 안경입니다. 렌즈 전체를 덮는 검은색 림이 특징이 되어 인물에게 스포티한 인상을 줍니다.

색상 변경 버전

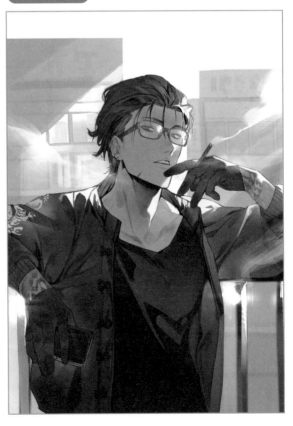

일러스트레이터 코멘트

테가 두꺼운 안경입니다. 테가 얇아 부서지기 쉬운 안경이 아닌 튼튼하고 두꺼운 안경을 쓰고 있다는 점에서 활동적인 성격을 엿볼 수 있습니다.
안경 하나로 캐릭터에 남성적인 느낌이 더해졌습니다. 색상 변경 버전에서는 안경테의 색상을 밝게 변경해서 활발한 느낌을 더 강조했습니다.

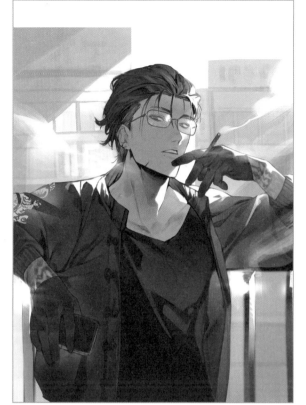

안경 해설

타입: 스퀘어

안경테 종류: 풀 림

안경테 재질: 금속

도쿄메가네 코멘트

124쪽과 동일한 스퀘어 타입의 안경이지만 이번에는 세로 폭이 약간 좁고 가로로 긴 직사각형의 안경으로 바꿨습니다. 안경테 소재는 금속으로 설정하여 스마트한 분위기를 연출합니다.

색상 변경 버전

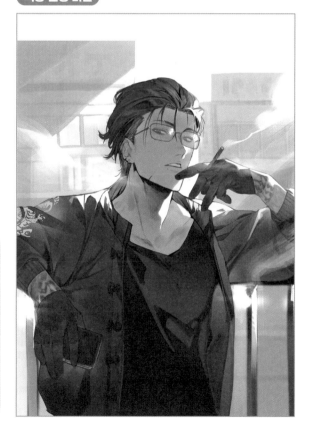

일러스트레이터 코멘트

테가 얇은 안경을 쓰고 있는 캐릭터는 신경질적으로 보이기도 합니다. 하지만 지적인 분위기도 강해졌습니다. 두꺼운 안경테와는 정반대의 분위기를 연출할 수 있습니다.
이번에는 렌즈의 색상을 파란 계열로 바꿨습니다. 캐릭터의 차가운 느낌이 한층 더 강해졌습니다. 색상 변경 버전을 다양하게 만들어 보는 것도 재미있습니다.

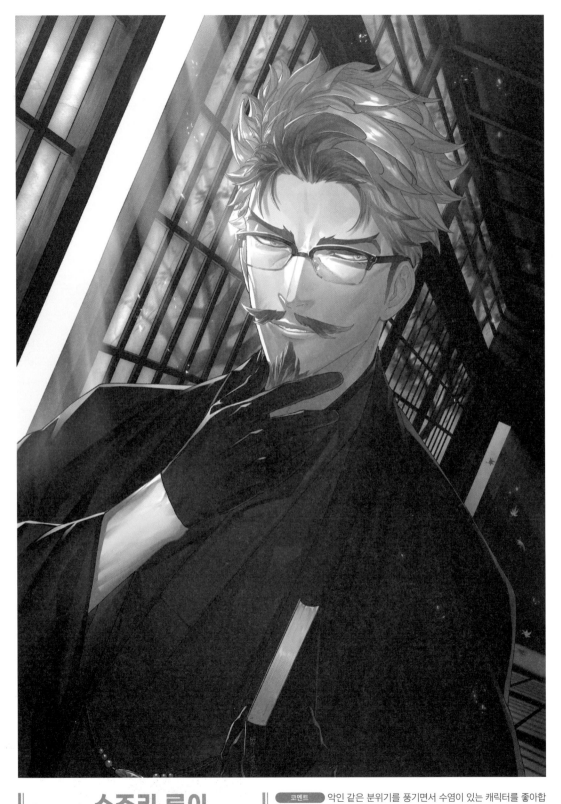

Illustration by 스즈키 루이

사용 프로그램	CLIP STUDIO
Twitter	@suzuki200
pixiv	-
HP	-

코멘트 악인 같은 분위기를 풍기면서 수염이 있는 캐릭터를 좋아합니다. 특히 입 주변의 수염 그리기를 아주 좋아합니다. 게다가 어딘가 비밀스러운 느낌은 안경과 최고의 조합입니다. 수염에 어울리는 안경 디자인을 선택하는 것도, 안경에 어울리는 수염을 그리는 것도 재미있습니다. 여러분도 다양하게 표현하는 즐거움에 푹 빠져 보시기 바랍니다.

일러스트레이터. Twitter 등 SNS를 중심으로 일러스트를 발표하고 있다.

 ## 👓 안경 해설

타입: 콤비

안경테 종류: 브로우 라인

안경테 재질: 셀룰로이드/금속

도쿄메가네 코멘트

림 상부와 템플이 일직선으로 이어진 브로우 라인 안경입니다. 상부는 셀룰로이드, 하부는 금속으로 이루어진 '콤비 타입'의 안경테입니다. 눈썹을 닮은 림 상부가 얼굴을 샤프하게 꾸며 주는 동시에 댄디한 분위기를 연출합니다.

 ## 사용하는 펜과 브러시

[채색 브러시] CLIP STUDIO의 G펜(기본 펜)을 바탕으로 제작한 오리지널 브러시입니다. 밑칠 이외의 모든 공정에서 사용합니다. 필압으로 농도를 조절하는 브러시라서 효과적으로 사용하려면 손에 익어야 하기 때문에 익숙해지기까지 시간이 필요합니다. 일단 익숙해지고 나면 어떤 작업에도 사용할 수 있는 만능 브러시입니다. 선화 브러시로도 사용할 수 있습니다(단, 이번 일러스트에서는 선화에 사용하지 않습니다). 두껍게 채색하는 일러스트의 선화에는 이 브러시가 적합합니다.

[채색 블러] 이 브러시도 CLIP STUDIO의 G펜(기본 펜)을 바탕으로 한 것입니다. 그림자 채색에 사용합니다. 채색 브러시에서 색상을 뺀 듯한 사용감이 특징입니다.

채색 브러시	채색 블러

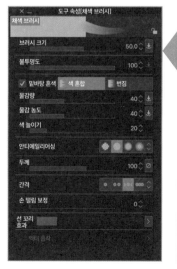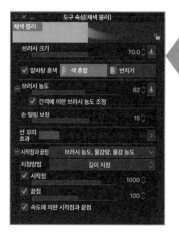

러프 스케치~선화 - 삼등분 법칙으로 메인 모티브 배치하기

❶ 러프 스케치

삼등분 법칙을 사용해 일러스트의 구도를 정합니다. 먼저, 화면을 상하좌우로 삼등분하는 가이드 선을 긋습니다. 가로 가이드 선의 첫째 줄에 메인 모티브인 안경을 겹쳐 그립니다. 이로써 일러스트를 보는 사람의 시선이 점선으로 둘러싼 부분에 집중됩니다. 인물은 오른손을 턱에 대고 있는 자세를 취하고 있습니다. 얼굴 주변의 정보량이 늘어나서 안경을 더욱 주목하게 됩니다. 화면을 수직선으로 삼등분해 요소의 배치를 검토합니다. 화면 왼쪽에는 광원, 중앙에는 메인 모티브(안경과 인물의 얼굴), 오른쪽에는 내부 공간을 배치합니다.

화면 오른쪽 복도 안쪽 부분은 채도가 높은 색을 사용합니다. 화면 왼쪽의 광원과는 다른 색입니다. 두 가지 채도의 빛으로 일러스트의 서사를 이끌어냅니다.

❷ ❸ 선화

모티브에 사용할 브러시로 바꿉니다. 건물 등 직선으로 구성된 구조물은 그 선이 조금만 왜곡되어도 어색합니다. 그래서 베지에 곡선(Bézier Curve)과 같이 손 떨림이 방지되는 펜을 사용합니다. 펜촉은 매끄러운 것을 선택하고 필압 설정은 꺼둡니다❷.

인물이나 옷 등은 까끌까끌한 느낌의 펜촉으로 그립니다. 필압 설정은 켜고, 손 떨림 보정은 꺼둡니다.

밝은 부분의 선은 가늘게, 그림자 부분의 선은 두껍게 그립니다. 요소가 겹쳐서 밀도가 높아지는 부분도 두꺼운 선으로 그립니다. 외곽선에 빈틈이 생기지 않도록 그리면 다음 단계에서 밑칠을 원활하게 할 수 있습니다. 선화의 색은 채색할 때 조정합니다❸.

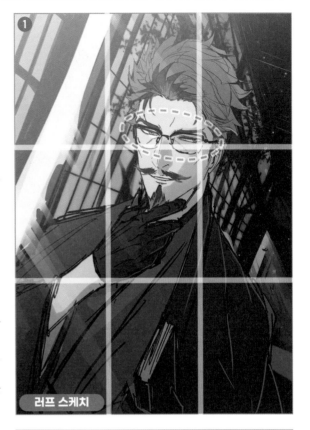

러프 스케치

배경 선화

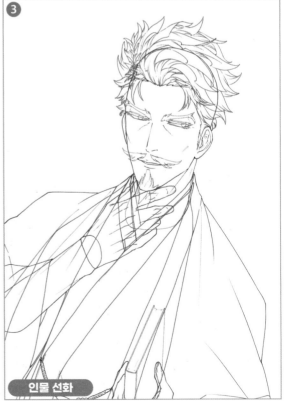

인물 선화

✳ 캐릭터 제작 - 세 가지의 그림자로 나눠서 사용하기

◆ 밑칠 ◆

부분별로 레이어를 나눠서 밑칠합니다. 안쪽에서부터 순서대로 겹쳐
지도록 레이어를 만듭니다.
선택 툴로 채색하고 싶은 부분의 외곽선 '바깥쪽'을 선택합니다. 선택
범위를 반전시켜 [채우기 툴]로 범위 전체를 채색합니다. 선화 부분
도 모두 채색하기 위함입니다.

백발	흑발
#c6b1a5	#433a45

피부	눈동자
#fce1cf	#9cb6bf

옷	겉옷
#56233b	#12131b

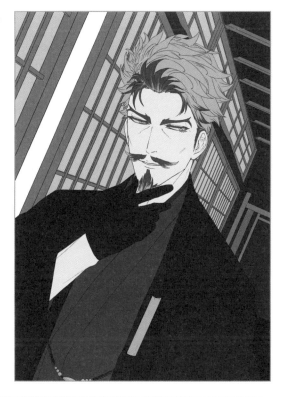

POINT 전체적으로 들어가는 공통 그림자를 넣을 때 고려할 점

그림자는 기본 그림자, 부위 전체에 들어가는 크고 흐릿한 그림자, 물체가 겹치면서 생기는 그림자로 분류할 수 있습니다.
기본적으로 이 세 가지의 그림자로 대부분의 그림자를 묘사합니다.

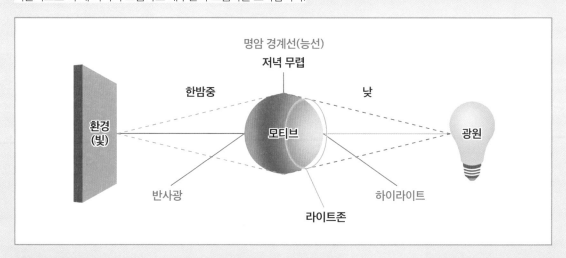

명암 경계선은 광원이나 베이스 색에서 채도와 명도를 높인 계열로 칠합니다. 일반적인 그림자는 채도도 명도도 높습니다.
반대로 그림자 안쪽에 있는 그림자는 대비가 거의 없고 채도가 낮아집니다.
명암 경계선과 그림자 사이는 약간 어둡게 합니다. 마찬가지로 하이라이트의 주위도 약간 어둡게 합니다. 이로써 경계가 뚜
렷해지고 물체의 질감을 강조할 수 있습니다.
이 개념을 기본으로 하여 그림자를 그려 넣습니다. 그다음 색상과 대비의 차이로 각각의 질감을 표현합니다.

피부의 그림자는 '곱하기' 레이어로 묘사합니다. 채도가 낮은 옅은 보라와 오렌지 계열의 색을 사용합니다.

밑칠❶에 전체를 다 칠하는 방식으로 그림자를 올린 다음 굴곡이 완만한 부분의 가장자리만 흐리게 합니다❷. 그림자의 가장자리를 전부 다 흐리게 하면 밋밋해지기 때문입니다. 그림자를 채색한 레이어를 복사해서 겹칩니다. 복사한 그림자 전체를 난색 계열의 색으로 칠합니다. '이동 흐리기' 필터를 겹쳐서 광원(이 일러스트의 경우에는 화면의 왼쪽 위)을 향해 각도를 조정합니다. 그러면 그림자의 가장자리에 **명암 경계선**이 생깁니다❸.

자연광❹ ❺, 하이라이트❻, 반사광❼을 묘사합니다. 이 세 가지는 배경에 영향을 주는 요소이므로 배경 이미지를 참고하여 묘사합니다. 배경색이 모두 결정되었으면 스포이트로 배경색을 추출해서 사용합니다. '더하기(발광)' 레이어로 묘사합니다.

눈 밑의 눈물주머니, 그리고 아래 속눈썹과 눈동자 사이 부분에는 강한 하이라이트를 넣습니다. 이렇게 하면 눈이 한층 더 돋보입니다.

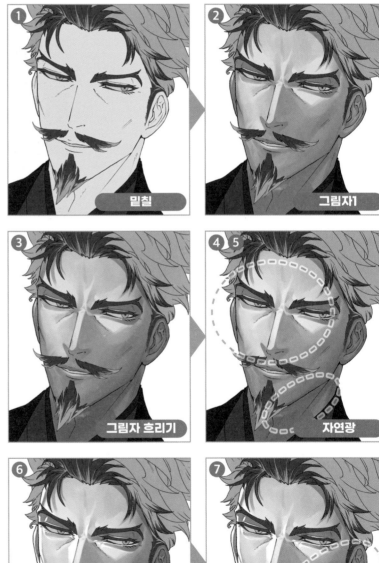

❶ 밑칠
❷ 그림자1
❸ 그림자 흐리기
❹ ❺ 자연광
❻ 하이라이트
❼ 반사광

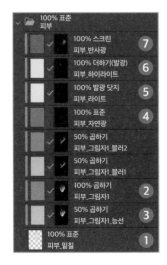

100% 표준
피부

	100% 스크린 피부_반사광	❼	
	100% 더하기(발광) 피부_하이라이트	❻	
	100% 발광 닷지 피부_라이트	❺	
	100% 표준 피부_자연광	❹	
	50% 곱하기 피부_그림자1_블러2		
	50% 곱하기 피부_그림자1_블러1		
	100% 곱하기 피부_그림자1	❷	
	50% 곱하기 피부_그림자1_능선	❸	
	100% 표준 피부_밑칠	❶	

눈동자 모양은 원형이지만 눈 전체는 구체라는 점을 인지하며 그려 나갑니다❶. 눈꺼풀로 인해 코와 볼에 그림자가 생깁니다. 그 외에도 배경의 오브제의 비치기도 합니다. 이것을 염두에 두고 그림자와 빛을 묘사합니다.

이 일러스트는 안경이 주인공입니다. 그러므로 눈에 띄는 색상으로 눈 주위를 채색합니다. 배경의 색조가 노란색과 빨간색 계열이므로 눈동자는 배경과 보색이 되는 차가운 계열의 색상을 선택했습니다❷.

또 이 일러스트의 배경에는 미닫이문이 있습니다. 그 문을 통해 들어오는 빛이 눈동자에 비치는데, 이 빛이 격자 모양이라는 점을 고려해서 묘사합니다❸. '더하기(발광)' 레이어를 겹쳐 채도와 명도가 높은 색으로 하이라이트를 그려 넣습니다. 눈동자 중앙에도 하이라이트를 넣으면 인물의 눈빛을 강조할 수 있습니다.

이어서 속눈썹과 눈썹을 채색합니다❹ ❺. 각각의 눈시울 쪽에 피부색을 연하게 올려주어 주변과 잘 어우러지게 합니다.

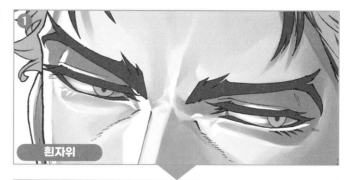
흰자위

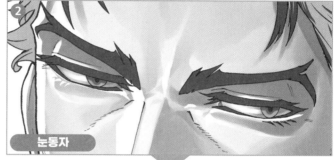
눈동자

하이라이트 왼쪽 눈

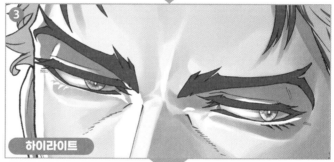
하이라이트

속눈썹 왼쪽 눈

속눈썹

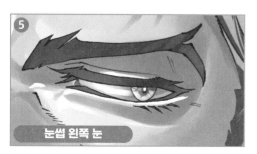
눈썹 왼쪽 눈

눈썹

머리카락과 수염은 같은 계열의 색상이므로 동시에 채색합니다. 회색을 메인으로 하면서 부분적으로 짙은 색상(그림자)도 넣습니다. 이 인물은 장년에서 노년으로 접어드는 연령대로 머리카락에는 백발이 섞여 있습니다. 머리카락의 배색으로 신사다움을 표현합니다. 머리카락은 머리 위에 다발이 겹쳐 있는 듯 표현합니다. 구체 위에 있다는 점을 인지하여 채색합니다. 짙은 색의 물체에는 주변의 옅은 색이 반사됩니다. 그러므로 피부색을 스포이트로 추출해 [에어브러시] 등의 툴로 은발 부분에 희미하게 올립니다. 입체감이 더해지고 색조에도 통일감을 줍니다.

머리카락의 베이스 색

백발

#c6b1a5

백발의 그림자

#735e56

흑발

#433a45

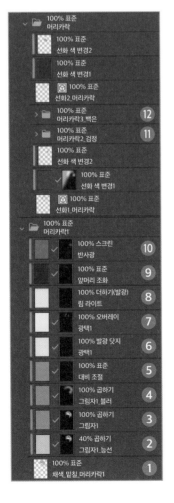

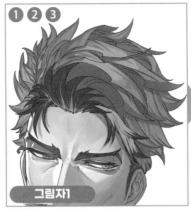

그림자1

밑칠한 베이스 색 위에 '곱하기' 레이어로 그림자를 겹칩니다.

그림자 흐리기

그림자를 흐리게 한 다음 블루그레이 색상을 겹쳐서 대비를 조절합니다.

하이라이트

머리끝은 가늘게 흐르는 것처럼 표현하고 머리 다발의 표면에는 지그재그로 광택을 넣습니다.

자연스럽게 하기

그림자와 앞머리에 머리카락을 그려 자연스러운 머릿결을 표현합니다. 배경의 반사광도 추가합니다(점선으로 묶인 부분).

앞머리

앞머리 폴더를 따로 두어 ❶ ~ ❹와 동일한 공정을 반복합니다

옆머리

마찬가지로 균형을 확인하면서 머리의 옆부분을 세밀하게 가필합니다.

검정 수염

하이라이트

흰 수염

반사광

머리와 같이 '곱하기' 레이어로 그림자를 겹칩니다.

'더하기(발광)' 레이어로 하이라이트를 넣습니다.

검정 수염과 잘 어우러지도록 흰 수염에 그림자를 희미하게 넣습니다.

수염 끝에 반사광을 넣어서 마무리합니다.

❈ 의상 채색 - 실제 모습에서 변형하기

이 인물은 옷을 아주 신경 써서 챙겨 입었습니다. 원래 이런 의상은 거의 주름지지 않지만 약간 과장해서 주름을 표현하였습니다 ❶ ❷ ❾ ❿. 그렇게 하는 편이 일러스트로서 효과적이기 때문입니다. 과장이나 변형도 그림의 테크닉이라고 할 수 있습니다.

진한 그림자를 표현할 때는 그림자의 안쪽 부분을 조금 밝게 그려줍니다 ❺ ❽. 테두리 색을 강조하기 위함입니다.
이어서 기모노의 텍스처를 묘사합니다 ❻. 그 위에 걸치는 겉옷과 소재가 다름을 표현하기 위해서입니다. 텍스처 묘사에는 **[교차 부화 브러시]**를 추천합니다. 이 툴로 실이 겹쳐지는 질감을 표현할 수 있습니다.

그림자를 묘사해 명암의 경계선을 만듭니다. 그리고 그림자를 묘사한 레이어를 복사해 '곱하기' 설정으로 겹칩니다. 난색 계열의 색상으로 그림자를 전체적으로 채색합니다. '이동 흐리기' 필터를 겹쳐 광원을 향해 전체적으로 채색한 부분의 각도를 조정하면 명암 경계선이 생깁니다 ❶ ~ ❹, ❾ ~ ⓬(❻ ~ ⓬는 134쪽에 게재). 저녁노을 빛을 난색 계열 색상으로 표현합니다.

그림자

그림자 그러데이션

기모노의 소재를 상상하며 주름과 그림자를 겹칩니다.

그러데이션으로 큰 그림자를 그려 넣습니다.

(레이어 패널 - 옷)

100% 표준 선화 채색 옷	
▣ 100% 표준 선화 옷	
100% 곱하기 그림자 가필하기	❼
100% 오버레이 텍스처	❻
100% 표준 대비 조절	❺
100% 곱하기 그림자1_그러데이션	❹
50% 곱하기 그림자1_그러데이션	❸
100% 곱하기 그림자1	❷
70% 곱하기 그림자_능선	❶
100% 표준 채색 밑칠 바탕	
100% 표준 선화 채색 옷깃 절반	

(레이어 패널 - 겉옷)

100% 표준 선화 채색 겉옷	
▣ 100% 표준 선화 겉옷	
100% 더하기(발광) 반사광	⓰
100% 표준 옷 투명감	⓯
100% 표준 대비 조절	⓮
100% 더하기(발광) 림 라이트	⓭
100% 곱하기 그림자1_그러데이션	⓬
100% 곱하기 그림자1_그러데이션	⓫
100% 곱하기 그림자1	❿
100% 곱하기 그림자_능선	❾
100% 표준 자연광1	❽
100% 표준 채색 밑칠 겉옷	

대비

옷깃과 허리에 그림자의 대비를 넣습니다.

텍스처

원단의 텍스처를 옅게 넣고, 지워진 그림자를 가필합니다.

그러데이션으로 자연광을 넣습니다.

큼직하게 주름을 그려줍니다.

그러데이션으로 그림자를 덧씌웁니다.

림 라이트를 넣고 색감을 조정합니다.

반사광을 넣습니다.

소매를 채색하고 피부색을 올려서 주변과 잘 조화되게 합니다.

❊ 소품 가필 - 소재별로 질감을 구분하여 그리기

가필하기 전

가필한 후

◆ 장갑 가필하기 ◆

가필하기 전

가필한 후

◆ 겉옷 끈 가필하기 ◆

가필하기 전

가필한 후

◆ 책 가필하기 ◆

장갑은 명암 차이를 강조해서 그립니다. 광택이 나는 듯이 표현합니다. 기본적으로는 겉옷과 동일한 순서로 채색하지만, 겉옷과 달리 장갑은 손의 혈관이나 관절의 굴곡이 드러남을 인지해야 합니다. 피부색을 스포이트로 추출해 [에어브러시]로 장갑 전체를 연하게 채색합니다. 장갑에 투명한 느낌을 주어 섹시함을 연출할 수 있습니다.

겉옷의 끈 부분은 기모노의 채색 과정과 동일합니다. 구슬 부분은 질감 차이를 나타내기 위해 하이라이트를 강하게 넣습니다.

책을 들고 있다는 설정은 인물에게 지적인 이미지를 더해줍니다. 책이 앞으로 나와 있어서 화면에도 깊이감이 생깁니다. 깔끔함을 연출하기 위해 책의 사용감은 묘사하지 않습니다. 세밀한 브러시로 책 머리를 꼼꼼하게 그려줍니다.

👓 안경 제작 - 렌즈에 자연광 묘사하기

선화

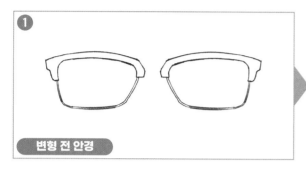

변형 전 안경

가이드

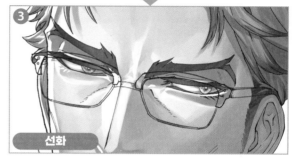

선화

안경은 인물 채색을 완성한 후에 그립니다. 먼저 안경의 앞부분만 정면에서 그린 선화를 준비합니다. 이 작업에는 [대칭자 툴]을 사용합니다. 한쪽을 그리면 반대편은 쉽게 만들 수 있습니다 ❶. 정면 앵글의 안경 선화를 [변형 툴]로 얼굴에 배치합니다. 얼굴 정면에 평평한 판을 붙이는 듯한 이미지입니다. 사전에 가이드 선을 그려 두면 좋습니다 ❷. 안경을 배치한 후 템플과 브리지 등을 가필합니다 ❸.

안경 채색하기

부품별로 색상을 정하고 밑색을 칠합니다. 소재에 따라 광택과 그림자가 달라짐을 인지합니다. 화면 안에서 눈에 띄기 위해 광택은 강하게, 그림자는 진하게 묘사합니다.

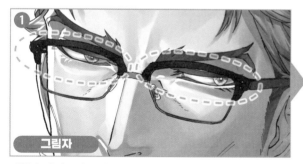

그림자

밑칠한 림 상부에 그림자를 겹칩니다.

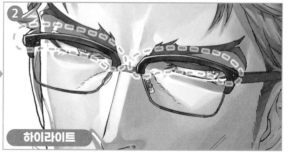

하이라이트

테의 브로우 라인을 따라 하이라이트를 채색합니다. 매끈매끈한 재질을 표현하고 눈 색깔의 반사를 겹칩니다. 이로써 눈빛이 강조됩니다.

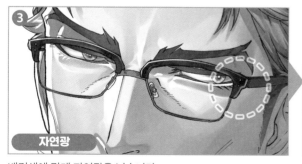

자연광

배경색에 맞게 자연광을 넣습니다.

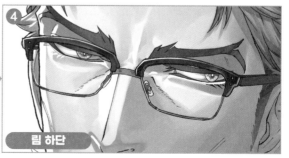

림 하단

림 아래쪽에도 그림자와 하이라이트를 넣습니다. 금속 재질이라는 점을 인지하여 대비를 강조합니다.

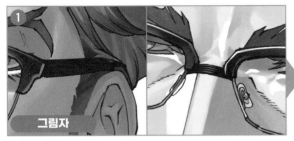

그림자

하이라이트

템플에는 빛이 거의 닿지 않습니다. 머리가 화면 왼쪽에서 들어오는 빛을 차단하기 때문입니다. 그러므로 진한 색으로 채색합니다. 브리지는 완만한 곡선 형태를 따라 그림자를 묘사합니다. 코의 그림자 모양에 영향을 받지 않도록 주의합니다.

템플은 광택이 없는 소재입니다. 약한 반사광이 닿을 뿐이므로 하이라이트는 희미하게 묘사합니다. 또 안경테와의 질감 차이를 표현합니다. 브리지는 하이라이트로 홈을 강조합니다.

렌즈 채색하기

전체를 밝히거나 그림자를 만들지는 않았습니다. 광원에 의한 하이라이트와 반사광, 눈 색깔의 반사 등 다양한 자연광을 묘사해 안경 렌즈의 존재를 표현합니다.
안경으로 인해 얼굴에 생긴 그림자도 이 단계에서 묘사합니다. 그림자의 형태와 진한 정도, 반사광은 안경의 재질과 모양에 따라 달라집니다. 그러므로 그리고자 하는 안경의 종류에 맞게 '곱하기' 레이어로 묘사합니다①. 금속 재질의 반사광은 '더하기(발광)' 레이어로 묘사합니다② ③.

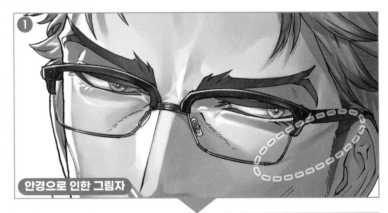

안경으로 인한 그림자

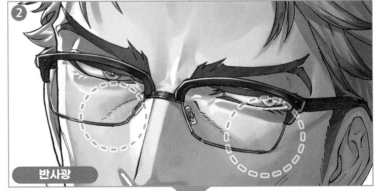

반사광

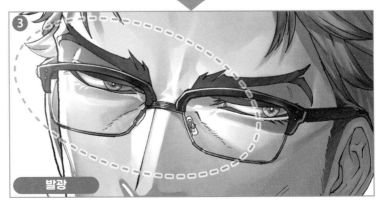

발광

✳ 배경 채색 - 구조물의 질감 표현하기

배경에 구조물이 많습니다. [채우기 툴]이나 [그러데이션 툴] 등을 사용해 붓의 질감을 죽여서 그립니다.

◆ 목재 ◆

텍스처가 느껴지는 브러시로 질감을 묘사합니다. 나뭇결은 '곱하기' 레이어를 겹쳐 브러시로 강물이 흐르듯 선을 묘사합니다❶.
❶의 레이어를 복사해서 겹칩니다. [이동 툴] 또는 [변형 툴]을 사용하여 복사한 무늬를 광원의 반대쪽으로 약간만 이동시킵니다. 레이어 설정을 '스크린'으로 변경합니다❷.

그림자

질감·빛 표현

◆ 미닫이문 ◆

미닫이문은 격자 외에는 다른 요철이 없는 오브제입니다. [에어브러시]로 옅게 그림자를 묘사하고 텍스처를 올립니다❶. 이 일러스트의 배경은 오래된 건축물로 설정했습니다. 그러므로 약간 얼룩이 있는 전통 종이의 질감을 사용했습니다. 그다음 격자 너머로 비치는 나무들을 묘사합니다❷. 이 나무에는 선화를 그리지 않습니다. 먹으로 그린 그림과 같은 질감을 표현하기 위해서입니다. 채색용 브러시로 러프하게 형태를 잡고 [흐리기 필터]를 겹칩니다. 또 색수차 효과도 겹쳐 미닫이문 너머에 있는 것을 강조합니다.

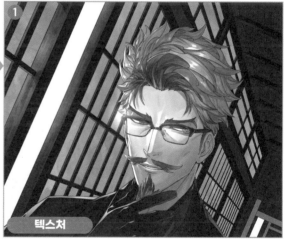

텍스처

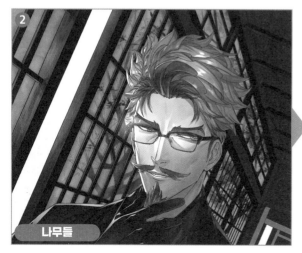

나무들

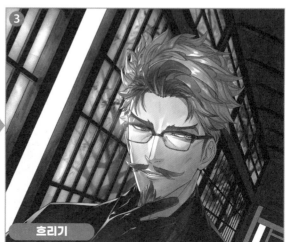

흐리기

실내로 들어오는 빛을 표현합니다. 미닫이문을 그렸던 레이어를 복사해서 겹칩니다. [이동 흐리기 필터]로 이동 흐리기 효과를 줍니다. 화면 안쪽 공간일수록 빛의 윤곽이 흐려집니다. 조절에는 [지우개 툴]이나 [흐리기 툴]을 사용합니다.

공간 안쪽 배경도 그려줍니다. 일러스트 전체의 정보량은 균형을 확인하면서 묘사해야 합니다.

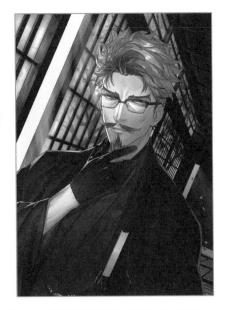

마무리 - 효과를 주어 공기의 느낌 더하기

선화 색상 변경하기

선화의 색상을 변경합니다. 채색한 후 선의 색이 튀지 않게 하기 위함입니다. 선화 레이어를 클리핑한 레이어에 겹쳐 선화 색을 바꿉니다. 채색에 사용한 색에 가까울수록 두껍게 채색한 느낌이 납니다. 반대로 검은색에 가까우면 만화 느낌의 일러스트가 됩니다.

이 일러스트에서는 각각의 채색한 색상 중에서 진한 부분과 같은 색상으로 선의 색을 조정했습니다. 그보다 더 진한 색도 사용하였습니다. 또 윤곽선은 다른 선보다 짙은 색을 사용하고 있습니다.

이 단계에서 앞머리의 튀어나온 머리카락 몇 가닥을 추가했습니다. 선화와 동일한 정도로 가늘게 표현합니다. 머리카락의 섬세한 표현으로 입체감이 더 좋아집니다.

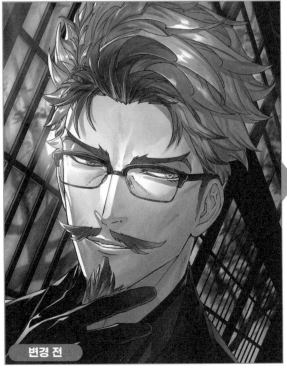

변경 전

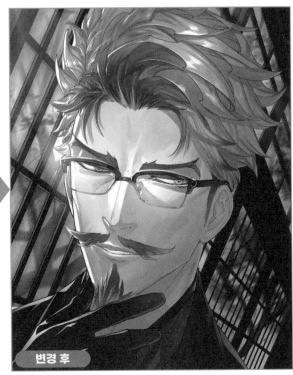

변경 후

❶~❹ 빛 추가하기

화면 속에서 강조하고 싶은 부분에 빛을 추가합니다. '오버레이'와 '스크린' 레이어를 겹쳐 [에어브러시]로 밝은색을 올립니다.

❺ 분위기 강조하기

공기 중에 떠다니는 먼지에 빛이 반사되는 상태를 묘사합니다. 펜촉을 얇게 만든 브러시를 사용합니다. 전체적인 균형을 고려하면서 세밀한 부분을 묘사합니다. 묘사한 레이어를 복사해 [흐리기 필터]를 겹칩니다.

❻❼ 전체 색감 정리하기

'색조 보정 그러데이션 맵' 레이어를 겹칩니다. 전체 색감을 통일해서 조절하여 완성합니다.

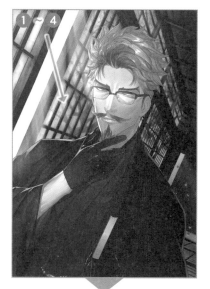

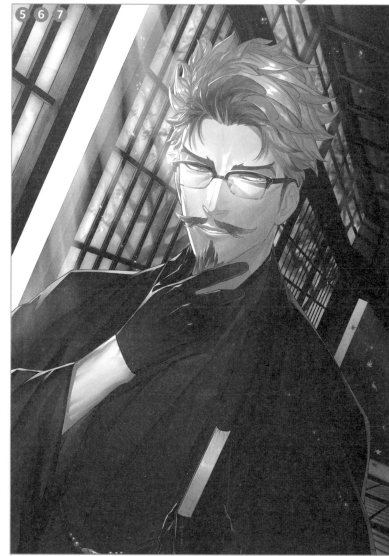

'라운드 타입 안경테'로 안경을 교체한 버전을 만듭니다(완성 일러스트 ▶142쪽).

안경의 렌즈와 테를 정면에서 본 모습을 그립니다❶. [변경 툴]로 ❶을 얼굴 원근감에 맞게 변형시켜서 배치합니다. 그다음 다른 부분의 선화도 그립니다❷. 회색으로 안경테를 전체적으로 채색합니다❸. '곱하기' 레이어를 겹쳐서 그림자를 그립니다❹ ~ ❼. 리벳에 로고를 넣습니다❽ ❾. 안경과 같은 방법으로 먼저 정면에서 본 로고를 그린 후 안경의 원근감에 따라 변형해서 배치합니다.
하이라이트를 넣어줍니다❿ ⓫. '더하기(발광)' 레이어로 강한 빛을, '발광 닷지' 레이어로 약한 빛을 넣습니다. '스크린' 레이어로 피부색과 빛의 반사를 넣습니다⓬ ⓭.
'발광 닷지' 레이어로 렌즈의 반사광을 넣습니다⓮. '더하기(발광)' 레이어로 화면 왼쪽 위로부터 들어오는 빛을 표현합니다⓯. 안경으로 인해 생긴 그림자를 '곱하기' 레이어로 피부 위에 그립니다⓰. 선화의 색을 바꾸면 완성입니다⓱ ⓲.

변형 전 안경

※ 안경의 제작 과정에 집중하기 위해 인물을 채색했던 레이어를 숨겼습니다.

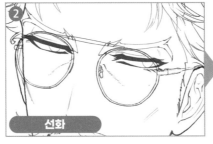

선화 / 밑칠

그림자 / 로고

하이라이트 / 반사

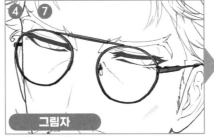

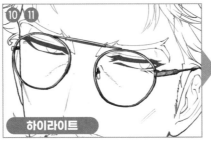

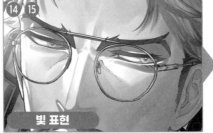

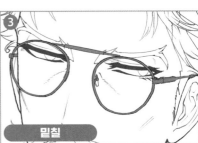

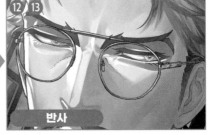

빛 표현

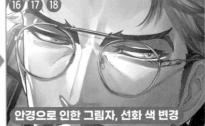

안경으로 인한 그림자, 선화 색 변경

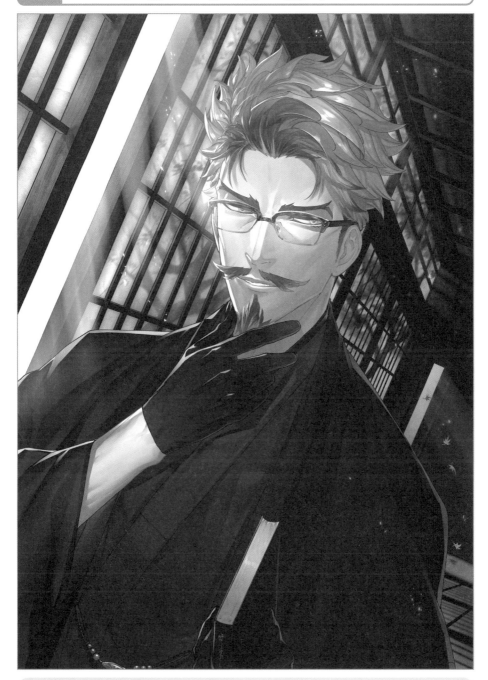

일러스트레이터 코멘트

색상 변경 버전에서는 안경테를 대모갑으로 변경했습니다. 의상 디자인이 단순하기 때문에 안경은 무늬가 있는 종류가 잘 어울릴 것 같아서 선택했습니다. 대모갑이라면 작품의 차분한 분위기를 해치지 않고 전통 복장과 서양식 복장 모두 잘 어울립니다.

126쪽과 비교하면, 인물에게 약간 멋스러운 분위기가 생겼고 인상도 부드러워졌습니다. 대모갑은 난색 계열로 설정하여 한색 계열인 눈동자와 보색 대비를 연출했습니다. 이로써 눈 주변이 확실하게 강조됩니다.

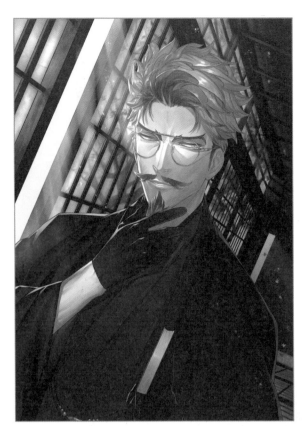

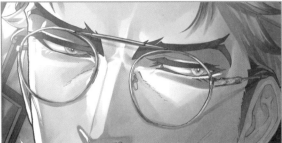

타입: 라운드

안경테 종류: 풀 림

안경테 재질: 금속

도쿄메가네 코멘트

세로로 긴 라운드 타입의 안경입니다. 렌즈의 세로 폭이 넓어 인물의 긴 얼굴이 타이트하게 보이는 효과가 있습니다. 또 뾰족하고 긴 얼굴형에 둥그런 느낌이 더해져 온화해 보이기도 합니다.

색상 변경 버전

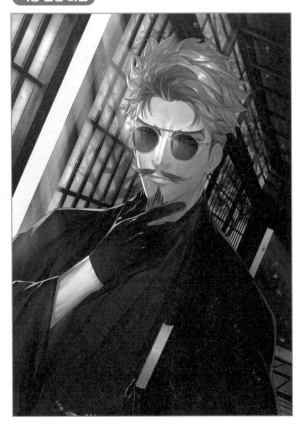

일러스트레이터 코멘트

림이 크고 동그란 안경입니다. 눈 주위가 잘 보이니 인물이 좀 더 친근감 있는 인상이 되었습니다. 간결한 은테로 대비를 강하게 묘사했습니다. 그다음 안경에 비치는 주변의 오브제도 잊지 않고 표현해 줍니다.
색상 변경 버전에서는 선글라스 렌즈로 바꿨습니다. 사람은 그림을 볼 때 인물의 얼굴과 눈동자에 주목하게 되는데, 인물의 눈빛이 보이지 않으면 불안해집니다. 렌즈를 한색 계열로 했기 때문에 더욱 눈이 보이지 않습니다. 난색 계열의 색감을 칠하면 신비로운 분위기를 유지하면서도 밝은 느낌이 더해집니다.

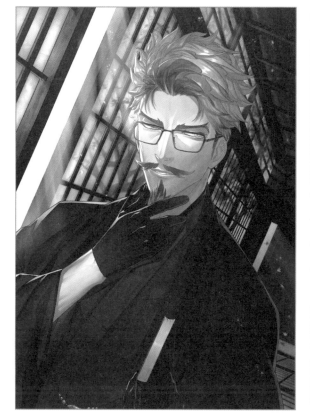

타입: 파리

안경테 종류: 풀 림

안경테 재질: 금속

도쿄메가네 코멘트

세로 폭이 좁은 스퀘어 모양의 파리 타입 안경입니다. 직사각형의 금속 테가 인물에게 지적인 인상을 주어 기품 있어 보입니다.

색상 변경 버전

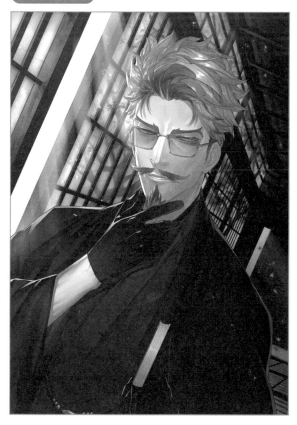

일러스트레이터 코멘트

테가 얇은 스퀘어 타입의 안경입니다. 검정 테의 희미한 광택이 지적이고 진지한 인상을 줍니다.
검은색에는 밝은 빛이 잘 비칩니다. 그러나 광택이 없는 소재이므로 대비를 적게 줍니다. 색상 변경 버전은 어딘가 수상하고 공격적인 이미지를 나타내고 있습니다. 렌즈의 색상을 변경하니 눈동자의 하이라이트가 가려지고, 눈 주위가 어두워지면서 인상이 험악해졌습니다. 안경테도 대비를 강하게 해서 날카로움이 더욱 강조되었습니다.

감수

도쿄메가네

メガネは顔の一部です
東京メガネ

1883년(메이지 16)에 도쿄 니혼바시 닌교초에서 하쿠산 안경점(白山眼鏡店)으로 창업. 1954년에 동경안경광기(東京眼鏡光器)를 설립하고 1960년에 현재의 도쿄메가네로 회사명 변경. 안경이 단순히 시력 교정을 위한 도구로 여겨지던 시대부터 일찍이 '패션 아이템'으로서의 기능을 인지했다. 1972년부터 '안경은 얼굴의 일부입니다'라는 캐치프레이즈를 걸고, 패션으로서 안경의 중요성을 알렸다. 2008년부터는 '보는 힘. 매료시키는 힘.'을 캐치프레이즈로 시각 기능 향상과 패션성 모두를 지원하는 안경 전문점 사업을 전개해 왔다. 2020년부터는 다시 한 번 '안경은 얼굴의 일부입니다'를 캐치프레이즈로 내걸어 이 문구에 친숙한 세대뿐만이 아니라 새로운 세대에게도 쾌적한 시야(Quality of Vision) 서비스를 제공하고 있다. 2022년에는 창업 138년을 맞이했다.

URL ◆ https://www.tokyomegane.co.jp/

지적인 매력을 덧씌우는 ———

안경남캐 그리는 법

초판 1쇄 발행 2022년 10월 25일

저자 진케이, 마카, 후아스나, 기노하나 히란코, 마유쓰바, 스즈키 루이

역자 이은정 **발행인** 백청하 **발행처** 잼스푼
출판등록 제 313-1991-16호 **주소** 서울시 마포구 월드컵북로1길 50 3층
전화 02-701-1353 **팩스** 02-701-1354

편집 강다영 정다연 **디자인** 서혜문 정다운
마케팅 백인하 신상섭 임주현 **경영지원** 김은경

ISBN 978-89-7929-360-9 (13650)

MEGANEDANSHI NO KAKIKATA
by JINKEI, MAKA, FASUNA, Hiranko Konohana, MAYUTSUBA, Rui Suzuki
supervised by TOKYO MEGANE
Copyright © 2021 GENKOSHA Co., Ltd. All rights reserved.
Original Japanese edition published by GENKOSHA Co., Ltd.
Korean translation copyright © 2022 by JAMSPOON (EJONG Publishing Co.)
This Korean edition published by arrangement with GENKOSHA Co., Ltd., Tokyo,
through HonnoKizuna, Inc., Tokyo, and Shinwon Agency Co.

© 2022, 도서출판 이종
이 책의 한국어판 저작권은 PIE 에이전시를 통해 저작권자와 독점 계약한 이종에 있습니다.
저작권법에 의해 한국 내에서 보호를 받는 저작물이므로 무단 전재와 무단 복제를 금합니다.

재밌게 그리고 싶을 때, **잼스푼**

Web www.ejong.co.kr
Twitter @jamspoon_books
Instagram @jamspoon_books_

* 잼스푼은 도서출판 이종의 출판 브랜드입니다.
* 책값은 뒤표지에 표기되어 있습니다.
* 도서출판 이종은 작가님들의 참신한 원고를 기다리고 있습니다.
* 이 도서는 친환경 식물성 콩기름 잉크로 인쇄하였습니다.

역자 프로필

이 은 정

이화여자대학교를 졸업했으며 일본어교사 양성과정(문부성 승인)을 수료했다. 현재 번역 에이전시 엔터스코리아 출판기획 및 일본어 전문 번역가로 활동하고 있다.

주요 역서로는『흑백 일러스트 테크닉』『쉽게 배우는 옷 주름 그리기 마스터』『만년필로 그림 그리기』『쉽게 배우는 귀여운 동물 드로잉』『클립 스튜디오로 제작하는 동물귀 캐릭터 일러스트 테크닉』『만화 쉽게 그리기 : 캐릭터 손&발』『만화 쉽게 그리기 : 배경마스터 1』『가장 친절한 수채화 교과서』『쉽게 배우는 만화 캐릭터 감정표현』『뚝딱 스케치』『맛있는 수채 일러스트』『가장 친절한 데생 인물 소묘』『핵심을 콕콕 찍어주는 미소녀 캐릭터 쉽게 그리기』『재봉틀로 쉽게 만드는 원피스 스타일 북』『재봉틀로 쉽게 만드는 블라우스 스커트 팬츠 스타일 북』『미소녀 그리기』『그날 그때 그 순간의 기록 수첩 스케치』『인물 기본데생』외 다수가 있다.

기초편 일러스트

에바

Twitter @ebanoniwa **pixiv** 26729452

Comment 침대에 들어가서 잠들기 전에 안경을 벗는 순간을 좋아합니다. 하루의 끝을 마무리하는 기분이 들기 때문입니다.

일러스트레이터. VTuber 디자인, MV 일러스트 등을 제작한다. 주요 실적으로는 <반짝이는 눈동자 그리는 법> <멋진 여자 그리기> 일러스트&메이킹(모두 겐코샤 출판) 등이 있다.

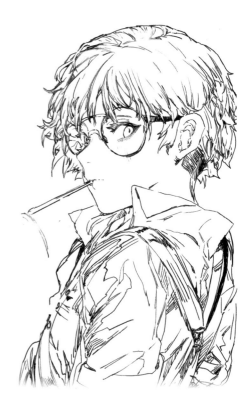